史上最強！少年・少女・青年 漫畫人設全攻略

漫畫　田
陳美瑛　譯

日本專業漫畫教室課程！
入門者・漫畫家志向者
駕馭人設第一本！

前言

看到精彩漫畫或電影時，大部分的人都只會覺得：「哇，真好看！」

不過，我們則會覺得：「哇，真好看，我也想做出那樣的作品。」

為什麼會有這樣的差異呢？長久以來，我雖看過無數漫畫家志向者，但還是不懂為什麼會有這樣的想法。雖然不知道原因為何，但我們都想創作出精彩的作品，而當這種想法浮現腦中的那一刻起，我們就是創作者了。

創作的過程不盡然有趣，多半的情況是無法順利創造角色、世界觀或故事走向等等，真要說的話，其實痛苦的時候偏多。即便如此，我們還是願意持續創作，因為我們在別人的作品中無法得到滿足，希望自己能夠做出精彩作品。我認為各位抱持的這種熱情與努力是非常珍貴的。

本書將兩人以上的角色群定義為「群體」，並解說製作此群體的方法。為什麼我遲至二〇一六年的現在才寫這本書呢？因為對於現代創作者來說，所謂「我也想創作這樣的作品」，絕大多數都是「角色群組成的具有魅力的群組」。

請各位回想看看，當各位強烈地受到某作品的刺激，也想創作這樣的作品時，該作品一定有一個由數個角色組成的具有魅力的群體。

我竭盡個人最大的努力寫這本書，也期盼本書的隻字片語能為各位的創作帶來任何正面的啟發。

海豚 MBA 漫畫教室講師

田中裕久

CONTENTS

CHAPTER ❶ 少年漫畫篇

LESSON 01　少年漫畫的基本結構 … 20

LESSON 02　利用人物關係圖設定角色 … 28

LESSON 03　透過試鏡選配角 … 38

LESSON 04　在短篇漫畫中呈現角色魅力的方法 … 48

範例　少年漫畫篇：故事大綱＆分鏡範例 … 52

INTRODUCTION

LESSON 01　利用「群體」設定角色 … 8

LESSON 02　建立角色之間的關係：「人物關係圖」 … 12

7

少女漫畫篇

CHAPTER ②

LESSON 01	少女漫畫的基本結構	64
LESSON 02	利用人物關係圖製造「反差」	70
LESSON 03	設定角色的檢查重點	84
LESSON 04	如何對角色產生移情作用	96
範例	少女漫畫篇：故事大綱＆分鏡範例	104

CHAPTER ③ 青年漫畫篇

LESSON 01　青年漫畫的基本結構 ……… 116

LESSON 02　利用人物關係圖建立群體 ……… 122

LESSON 03　人物關係圖的多樣性 ……… 132

LESSON 04　透過角色的背景故事開拓作品的世界 ……… 140

範例　青年漫畫篇：故事大綱＆分鏡範例 ……… 144

Introduction

本書一開始將說明設定角色的方法、把數個角色視為一個「群體」一起設定的方法，以及設定群體角色時所使用的「人物關係圖」。

利用「群體」設定角色

漫畫的角色設定有各種方法，本書將從兩人以上的「群體」的角度設定角色。

不以單一個體設定角色，而以兩人以上的群體進行設定。

更好的角色設定方法

本書對於角色設定的說明不僅可以應用在所有的娛樂作品上。

各位是如何設定漫畫角色呢？我想多數人應該都是先設定主角的角色或性格，接著再思考讓主角展現魅力的故事情節。

針對角色設定的方法，市面上有許多相關書籍，不過本書的最大特色是，「不把目光放在單一的個體角色，而是以兩人以上的群體（※1）角度進行設定。」

仔細想想，你會發現世上發行的商業漫畫中，除了《孤獨的美食家》（※2）等部分特殊漫畫之外，其他的漫畫角色都是由兩人以上的角色所組成的群體構成。

舉例來說，如果是少年漫畫，主角大概都是男生，旁邊一定有一個擔任女主角的可愛（或性感）女孩。雖然兩人經常吵架鬥嘴，不過基本上兩人是命運共同體，最後也一定會走到互相瞭解的地步。另外，除了女主角，故事裡也會有與主角敵對的對手，或是與主角關係深厚的配角等。

如果是少女漫畫就簡單一點，主角大多是女孩，故事會出現與主角相戀的男主角，故事情節仔細描繪兩人的內心變化（特別是戀愛心情的改變）。

以前，特別是少年漫畫中，也有以兩人的組合做角色設定，而不是以個人做角色設定。

本書延續此發展，不只設定兩人組合，而是設定許多由主角·女主角（男主角）·敵人·

※1 群體

本書所謂的「群體」，廣義指「夥伴」。例如感情好的同學或社團朋友等擁有較為親近的私人關係。在網路高度發展的現代，除了真實世界的群體之外，Twitter、Line、Facebook，或是網路留言板等虛擬空間中的「夥伴」，也可納入群體的定義中。

※2 《孤獨的美食家》（作者：久住昌之／繪者：谷口治郎／扶桑社）

主角井之頭五郎在工作空檔隨意走進一家看起來料理美味的餐廳用餐，透過五郎平靜的獨白評論菜色的美食漫畫。漫畫中除了主要角色五郎之外，幾乎沒有其他角色。近年拍成電視劇大受好評。

※3 《航海王》（作者：尾田榮一郎／集英社）

眾所皆知的暢銷少年漫畫。雖然故事描述的是主角蒙其·D·魯夫的海賊冒險故事，不過第一話主要是描寫少年魯夫與停留在村裡的好友海賊傑克，兩人之間的友情故事。這部漫畫從第一話開始就很精彩，以少年漫畫為志向的人非看不可。出場的角色群設定也都是上上之選。

配角等所組成的群組，思考更好的群體設定方法。

人氣漫畫中所見的角色設定

在此以少年漫畫·少女漫畫的人氣作品為例，具體來看看如何「設定兩人以上的群組·群體角色」。

● 《航海王》

以人氣少年漫畫《航海王》（※3）為例來說明。

《航海王》的主角不用多說，就是蒙其·D·魯夫。魯夫是一個吊兒郎當又開朗的人，擁有橡膠人的特殊能力。光是以個體來說，也是一個充滿魅力的主角角色。

不過，假如《航海王》裡面除了魯夫以外沒有其他角色，只是魯夫一個人的冒險故事，這本漫畫還會那麼精彩、暢銷嗎？

雖然內容都是一些奇特的想像，不過由此就能瞭解《航海王》這種人氣漫畫設定角色的祕密了。

舉例來說，《航海王》第一話是描寫魯夫小時候的故事。如果仔細觀察，會發現其實主角魯夫並沒有太活躍。第一話的魯夫雖然具備主角應有的行動力與元氣，不過因為年幼不成熟，所以總是會被捲進麻煩裡。

倒不如說，在第一話裡比主角魯夫還活躍的，是魯夫崇拜的海賊——傑克。

傑克平常無論遇到什麼事都會一笑置之，不過，「不管有什麼理由，只要傷害我的朋友，我就饒不了你！」——他就是這麼一個擁有人原則的男子漢。在第一話的高潮中，魯夫差點被大魚吞下肚，傑克犧牲了自己的一隻手相救，後來還把自己的草帽交給魯夫，「總有一天我會回來，你一定要成為一個出色的海賊喔。」說罷後便離去。這就是魯夫立志成為海賊王的契機。因此，當傑克聽到朋友說，「那傢伙會長大的。」傑克便自言自語地說，「嗯！他和我小時候實在很像。」

讀者在這裡是以「被傑克這個實力強大的海賊認同的角色」來看待魯夫。這麼一來，故事裡魯夫的價值觀以及以海賊為目標的故事重要性就相對提高了。

假使這個故事缺少了傑克這個角色，或是傑克不具備英勇男子漢的特性，故事將會如何發展呢？想必魯夫這個角色就不會那麼有價值吧。

在《航海王》第一話中，主角魯夫被實力強大的配角傑克認同，因此魯夫這個主角的價值就更高了。

● 《俺物語!!》

接下來再看一例吧。近年來有一部熱銷的少女漫畫《俺物語!!》（※4）。這是二〇一三年度《這本漫畫最厲害!》》（※5）中，少女部門排名第一的作品。

這部作品中最顯著的特色就是主角剛田猛男，身高推算有兩公尺，體重推算為一百二十公斤。蓄短髮平頭，有著一雙濃眉。這樣的造

型恐怕當不上少女漫畫的主角。

故事描寫剛田猛男與女主角大和凜子的浪漫愛情，不過大部分的頁面都是砂川誠這個配角的演出。砂川是一個豪奢且有著一頭蓬髮的型男，就是少女漫畫中一定會出現的男主角貌。

如果是一般的少女漫畫，大概就會發展出砂川與大和的浪漫愛情，不過，該作品卻讓猛男與大和展開戀愛故事。

在此想指出的是，假如這部作品的角色就只有猛男與大和，可能就不會成為這麼精彩暢銷的作品吧。

在《俺物語!!》第一話中，猛男介紹砂川「在女生中人氣超旺」、「大家都喜歡砂川」。受女生愛慕，被形容是「砂川君好酷喲」、「沒看過他的笑臉，好想看喔～」——這樣的砂川也只有在好朋友猛男面前才會露出天真的笑容。猛男曾經自言自語說過：「女孩們啊，（砂川）笑了，就是這樣的臉呀。」

《俺物語!!》也跟《海賊王》一樣，主角猛

※4《俺物語!!》（作者：河原和音／繪者：或子／集英社）

粗線條的主角剛田猛男與女主角大和凜子之間純純的愛情故事。特別是剛田猛男給人的印象強烈，在連載的《別冊 Margaret》封面上也大放異彩。以創作者的立場來看，或許一般人會很欽羨「這樣的企劃也能通過呢」、「我也想寫這樣的故事呀」。不過，再怎麼說，這是作者河原和音這位或子高深的角色設定功力與故事創作能力，才能夠成就這部精彩的漫畫。如果還是素人階段，最好不要模仿，先從經典的少女漫畫開始練習起吧。

※5《這本漫畫最厲害!》

寶島社一年發行一次的MOOK（雜誌書）。內容是發表由大學漫畫研究會、書店店員、作者、插畫家等，無論知名與否的人士都可參與投票所得出的排名。其影響力之大，獲得第一名的作品很難在亞遜網路書店中買到。希望漫畫家志向者要掌握目前獲得評價的作品動向。

男就是受到配角砂川的信賴、喜愛，其主角價值才相對提高。可以說，不具有少女漫畫典型容貌的猛男若想要成為主角，恐怕就需要能提高猛男價值的配角砂川才行（女主角大和不是像一般女孩愛戀砂川，而是愛上不具有少女漫畫典型容貌的猛男，這也提高了主角的價值）。

就像這樣，人氣漫畫中重要的不是只有主角這個角色而已。除了主角之外，像這種「提高主角價值的配角」也是必須的。

各位以前畫的短篇漫畫中，出現過這樣的角色嗎？是否曾經以這樣的打算運用配角呢？我想大部分立志成為漫畫家的人都不曾這樣設定角色，或者連這樣的想法也沒有吧。

像這樣的配角，如果一個一個設定的話，一定不周全也不完美。把主角‧女主角（男主角）‧配角等視為一個群體平衡配置，以相對的角度設定彼此間的關係，這樣才算成功設定角色。

建立角色之間的關係：「人物關係圖」

以「面」設定角色，而非以「點」設定角色。

本書將使用「人物關係圖」的表格進行人物設定。在此先說明概要。

何謂「人物關係圖」？

本書把數個角色視為一個團體，並設定這個團體的特色。在我的想像中，設定單一角色就像是設定一個「點」，而一邊配置多個角色一邊進行角色設定，這就是建立一個「面」。就如我們看到人氣漫畫的範例一樣，比起以點存在的單一角色，以面構成的角色群更能夠達到相乘效果，彼此也能夠抬高對方的價值。

為了同時設定多個角色，而不是只設定一個角色，本書將使用「人物關係圖」的表格。「人物關係圖」結合了各種漫畫類別的特性，這裡準備了①少年漫畫篇、②少女漫畫篇、③青年漫畫篇等三種表格（請參照次頁以後的表格）。我將會在各章詳細說明實際的使用方法・運用方式。表格中的每一格只能寫一個角色。每張表格各有三十六・二十四格，所以一張表格就可以設定三十六・二十四個角色。

在此先簡單介紹各章內容。在①少年漫畫篇中，會為主角與女主角・夥伴等人安排對手或敵人，藉此就會形成讓讀者期待的具有魅力的群體。

在②少女漫畫篇中，組合主角的詼諧部分・嚴肅部分、男主角的詼諧部分・嚴肅部分，以形成具有吸引力的一對情侶。

在③青年漫畫篇中，設定角色們聚集的「自在空間」。安排某些角色加入其中，藉而形成一個具有特色的空間，讓讀者不自覺地產生「我也想加入」的念頭。

少年漫畫篇的人物關係圖

	主角類型	主角	女主角、男主角、夥伴	配角 1（襯托角色）	配角 2（敵人・競爭對手）
①	體能好、精神力強				
②	體能好、精神力普通				
③	體能好、精神力弱				
④	體能普通、精神力強				
⑤	體能普通、精神力普通				
⑥	體能普通、精神力弱				
⑦	體能差、精神力強				
⑧	體能差、精神力普通				
⑨	體能差、精神力弱				

少女漫畫篇的人物關係圖

	主角類型	主角詼諧部分	主角嚴肅部分	男主角詼諧部分	男主角嚴肅部分
①	普通型（溝通能力強）				
②	普通型（溝通能力普通）				
③	普通型（溝通能力弱）				
④	酷帥型				
⑤	奇特型				
⑥	天才型				

青年漫畫篇的人物關係圖

	主角類型	主角	女主角、男主角、夥伴	配角 1	配角 2
①	普通型（溝通能力強）				
②	普通型（溝通能力普通）				
③	普通型（溝通能力弱）				
④	酷帥型				
⑤	奇特型				
⑥	天才型				

短篇漫畫中可出現的角色數量

※1
我曾經有機會與一位非常知名的少年漫畫家談話。那位漫畫家說：「唉呀，短篇漫畫真的很難畫呀。」他已經畫過好幾百回的連載作品，所以他指的不是物理上完成三十二～四十頁漫畫的困難，他所謂的困難是作者必須在短短三十二～四十頁的篇幅中，呈現角色特性、塑造角色以及創作出讓讀者覺得「精彩」的作品。

※2明星制度
手塚治虫的「明星制度」概念套用在現代漫畫也非常有效。如果畫的是我，只要創作一個不知怎地總是說話粗魯的老伯，角色就會活靈活現地演出，這時我會改變性別或年齡，將其安排在各個作品中。本書將會設定三十六個角色，請各位也務必與能夠展現自己實力的角色相遇吧。

就像這樣，腦中意識著各漫畫的類別，同時思考多個角色的安排。不過，最開始有一個重要的事情要與各位分享，那就是，就算我們看《航海王》、《七龍珠》、《青空吶喊》、《NANA》後深受感動，也想提筆創作，但其實實際能畫的漫畫是短篇漫畫。

這話說起來也是理所當然，像《航海王》這種長達幾十卷的大型漫畫，想在短短三十二～四十頁的篇幅呈現（雖說如此，實際下筆畫三十二頁的漫畫也是不簡單），能夠敘述的內容就不一樣（※1）。

關於短篇漫畫中可出現的角色數量，少年漫畫可出現三～四人，五人或許就有點勉強了；少女漫畫如果出現第三個角色就非常危險，少女漫畫要求的是細膩描繪兩個角色之間的情感變化。

相較於前兩者，青年漫畫的自由度較高。就算出現五個角色，如果好好規劃角色配置、呈現角色性格，也能寫出一部故事完整的作品。青年漫畫的故事自由度也高，所以就算不是典型的故事，就算不是主角的成長故事，也能夠透過二十四頁漫畫創作一部有些變化的作品。

本書開始實際說明設定角色的方法之前，希望各位讀者務必記住這個提醒。

舉辦角色試鏡會

以前手塚治虫的漫畫曾經出現一種「明星制度」(Star System) 的做法，也就是同一個角色會出現在不同作品中。作者在自己腦中建立類似經紀公司的組織，讓組織內的角色們跨越年齡或性別，出現在各個作品中展現各自的演技（※2）。

本書的人物關係圖比這個概念又往前更進一

步，也就是建議各位能夠舉辦一個角色試鏡會。

舉例來說，假設畫少年漫畫，必須設定兩名敵人・對手角色。這時有兩種做法，一種是依照腦中想到的順序採用這兩個角色，另一種是運用本書的人物關係圖，設定三十六個角色，從中思考「這個角色的設定很有趣」、「這個角色如果設定為對手，將會很有存在感」，用這樣的方式選出適當的角色。上述兩種做法，哪一種有較高的機率做出精彩的角色呢？不用說，應該是後者吧。像這樣使用本書的人物關係圖，就能夠一次安排好具有相關性的多個角色。

假如是電影或舞台劇，舉辦這種試鏡會要花好多錢。不過，由於各位的作品是漫畫，就可以在自己的腦中舉辦免費的試鏡會。請各位務必學會本書人物關係圖的使用方法，在自己腦中舉辦一場角色試鏡會吧。

Chapter 1

少年漫畫篇

本章將分析典型少年漫畫中見到的角色結構，並且說明如何設定具有魅力的
主角、女主角、配角以及敵人等四個角色。

少年漫畫的基本結構

> 少年漫畫的**主題**很重要。
> 請透過**角色**，把自己**平常**
> **感受到的事情**傳達給讀者吧。

少年漫畫每部作品都擁有共同的基本結構。另外，就算看似簡單的主題，其實也暗藏著深遠的寓意。

少年漫畫就是內部角色與外部角色的對立

聽到少年漫畫，各位腦中會浮現哪部作品呢？我想可能大部分的人都會浮現高喊著「努力‧友情‧勝利」等口號，刊登在少年漫畫雜誌《週刊少年 Jump》中的漫畫作品吧。

本單元將說明，從角色的觀點看這類少年漫畫時，應該以何種結構呈現故事情節。

簡單來說，少年漫畫的基本結構就是主角‧女主角‧夥伴等「內部角色」，與對立的敵人‧對手等「外部角色」之間的爭執。故事最後通常都是主角這一方獲勝，同時透過對抗、奮戰，主角們等內部角色領悟了許多事情，也更進一步有所成長（※1）。

如果是長篇漫畫，主角們與一個外部角色（敵人‧對手）的戰爭結束後，接著又會出現一個更強大的外部角色，於是主角們又會面對新的挑戰。

在此以各位最喜歡的少年漫畫《七龍珠》（※2）作為範例說明。故事最開始，悟空遇到女主角布瑪，並與對手飲茶、普烏產生對立。當悟空與飲茶的打鬥結束，兩人化敵為友，接著出現天津飯這個比飲茶更厲害的敵人與悟空們對立。後來陸續出現比克大魔王、達爾等實力更強大的敵人，以主角為核心的內部角色數量也不斷增加。

如果利用圖示說明這樣的結構，就會如圖1所示。這個結構也跟《航海王》一樣，另外《火影忍者》（※3）或《黑子的籃球》（※4）等《週

《七龍珠》的結構

世界觀‧設定

如果集合散落在世界各地的七個龍珠，就可以實現一個願望，無論那個願望是什麼。以主角孫悟空為核心所展開的冒險，以及內心變得越來越堅強的少年故事。

主題

超乎少年們平常的生活軌跡帶來令人興奮的心情，內心變得堅強的角色帶來淨化作用。

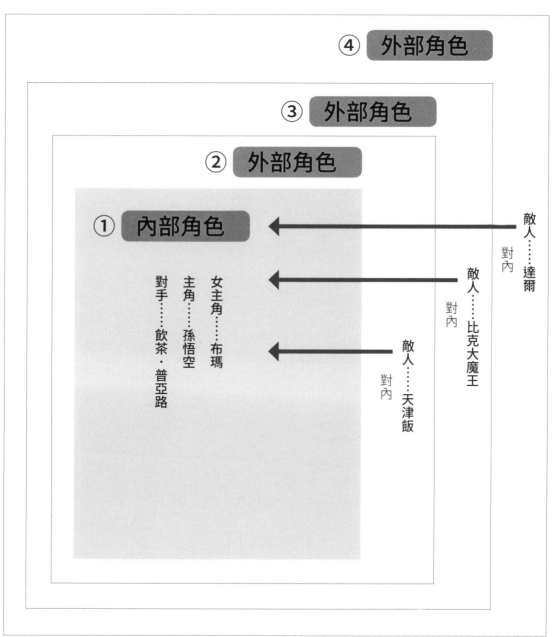

圖 1

《火影忍者》的結構

世界觀・設定

分為下忍・中忍・上忍・火影等階級的忍者世界／十二年前被九尾妖怪毀滅的鄉野傳奇。

主題

與夥伴一起變得堅強／對於忍者而言的重要事情為何・對於人類而言的重要事情為何？

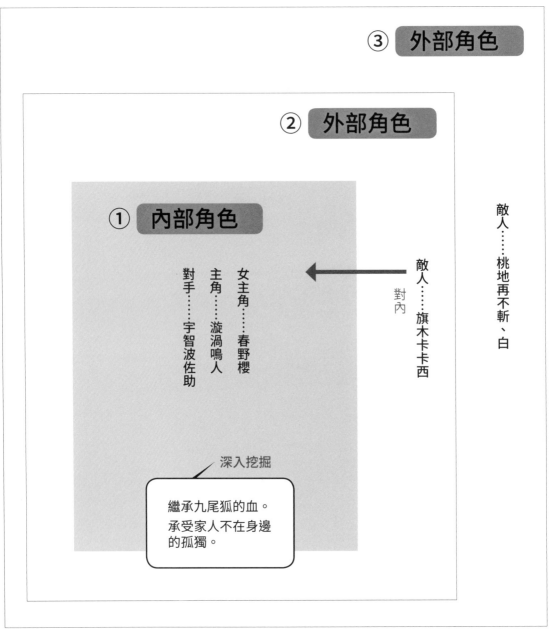

③ 外部角色

② 外部角色

① 內部角色

女主角……春野櫻
主角……漩渦鳴人
對手……宇智波佐助

對內

敵人……旗木卡卡西

敵人……桃地再不斬、白

深入挖掘

繼承九尾狐的血。
承受家人不在身邊
的孤獨。

圖 2

《黑子的籃球》的結構

世界觀・設定

帝光中學籃球隊在日本全國國中聯賽獲得三連霸。在那光輝的歷史中，出現了十年難得一遇的天才，不僅如此，還同時出現五個人，而這個世代就被稱為「奇蹟世代」。然而，其實其中還有一位沒人知道，也沒有留下任何比賽記錄的第六位奇幻天才。

主題

不依賴個人的才能，與夥伴一起獲勝。

③ 外部角色

② 外部角色

敵人……綠間真太郎

① 內部角色

敵人……黃瀨涼太

女主角……相田里子

主角……黑子哲也

對手……火神大我

深入挖掘

國中時期，每個人的實力都是日本第一。不過，只有獲勝的籃球比賽真的好嗎？

圖 3

短篇少年漫畫的結構

《少年Jump》裡的暢銷經典少年漫畫，也都有著相同的故事結構（圖2・圖3）。

短篇漫畫基本上也是相同結構（圖4）。只是，由於受到三十二～四十頁的篇幅限制，所以主角打倒最初的敵人・對手，以及更強的敵人出現等多達數卷有朝氣活力的內容就無法呈現。基本上，短篇漫畫的內部角色與外部角色都各只有一組。

這點是長篇漫畫與短篇漫畫的最大差異。多數以少年漫畫為志向的人，不知不覺中學會這套《少年Jump》的漫畫結構・模式，然後在自己的作品中「重新結構」，但由於將來要畫的是短篇漫畫，同時也缺乏短篇漫畫受限的認知，以至於在不知不覺中創作出《七龍珠》或《航海王》的劣質版漫畫作品。

那麼，我們創作短篇少年漫畫時，要注意哪些重點呢？

主題的重要性

在短篇少年漫畫中，最重要的就是主題以及角色的演出。

必須設定連小孩看了就懂的主題。作者透過角色的獨白或台詞與讀者共享主題。

聽到「主題」，或許有些人會想…「什麼嘛，又是這個話題。」確實，大致上來說，少年漫畫的主題幾乎都與「友情・努力・勝利」有關。

外部角色

敵人

內部角色

從故事一開始就是夥伴

對手 — 主角 — 女主角・夥伴

深入挖掘的角色設定

圖4 短篇少年漫畫的結構

※1
看了少年漫畫家志向者的作品，偶爾也會看到沒有內部角色與外部角色對立的精彩作品。理由是作者透過對話技巧，以喜劇手法描寫內部角色的對話之故。在現代漫畫中，作者的幽默感很重要，所以或許可以嘗試創作一部以這種內部角色為題材的漫畫作品。

※2
在我主持的漫畫教室裡，分鏡課程會不斷讓學生重複看《七龍珠》與《灌籃高手》，因為這兩部作品的分格設定與分鏡畫得很好。在每次課程中重新看一遍時，也都會有新發現。無論專攻哪個漫畫類別，這兩部作品都可作為漫畫家志向者的教科書。請各位一定要嘗試畫分鏡看看。

※3 《火影忍者》（作者・岸本齊史／集英社）
這是以忍者世界為舞台的長篇少年漫畫，劇中描述在忍者學校成績低劣的主角渦鳴人的故事。故事開場中，主角以提高忍者的級數為目標，在這當中與佐助、春野櫻等對手・女主角一起努力學習、與敵人對抗，最後獲得成長的過程。

※4 《黑子的籃球》（作者・藤卷忠俊／集英社）
描述創立第二年，並以全國總冠軍為目標的誠凜高中籃球隊「奇蹟世代」中的「夢幻第六人」黑子哲也，與從美國回來的巨人新人火神大我加入籃球隊後，開始一連串的青春籃球漫畫故事。角色的配音或故事情節都非常經典。角色可以納為範本參考。此漫畫的角色在二次創作或角色扮演中都非常受歡迎。

這個不用我特別點出，相信各位也早已知曉。

一部「平凡」的作品。

舉例來說，以前有位學生以「努力很重要」為主題，創作一篇三十二頁的少年漫畫。故事描述一位認真努力型的田徑選手，因不明理由陷入低潮，為了無法突破自己的記錄而深感煩惱，不過由於前輩的鼓勵加上自己不斷的努力，最終於克服低潮，獲得自己的最佳成績。大致上來說，這正是「友情・努力・勝利」的主題。只是，如果故事就在這裡結束，我必須很遺憾地說，這個道理不用默默無名的新人短篇漫畫來闡述，大家也都知道。

另外，如果想看以「努力很重要」為主題的精彩作品，看千葉昭雄的《Captain》絕對更精彩也更能認同。當然，《Captain》沒有在「努力很重要」這裡就結束，而是更深入地確實挖掘《Captain》的主題，傳遞「像我這種又平凡又沒有特殊才能的人，就只能靠努力出頭」的訊息。聽說現在高中棒球社團的教室裡最常看到的漫畫就是《Captain》。這部漫畫儼然成為

只是，我想更進一步深入挖掘這部分。只要「少年漫畫」這個類別的漫畫存在，這個主題就幾乎不會改變。不過，實際看了暢銷作品，例如《火影忍者》的開場中出現的敵人再不斬與白之間的友情之後，就會更深入地看到《火影忍者》這部作品最根本的主題，也就是「完成忍者的使命以及守護人類同伴與仁義之間，哪一個重要？」而這也看得出每部作品的原始主題。例如《七龍珠》的「少年到底能夠興奮到什麼程度？」《航海王》的「如果是為了保護同伴，任何犧牲也在所不惜」。

有創作少年漫畫經驗的人，請試著回顧自己以前的作品。各位大致上應該都寫過與「友情・努力・勝利」有關的故事，不過若要更深入往下挖掘時，各位是否能夠明確地呈現上述的主題呢？另外，是否能夠精彩演出這個主題呢？

以我的經驗來說，深入挖掘主題時，如果是「大家都已經知道的故事」，那大概就會成為

高中棒球社團團員能夠超越時代隔閡，產生強烈移情作用的作品。

在現代的日本，以「努力」為主題？

若說現代日本的短篇少年漫畫不能設定「努力很重要」的主題，那也不盡然。

首先，我們來思考、調查「現代的日本人是如何看待努力這件事？」

我想應該會得到許多「努力這種事，麻煩死了」、「好累喔」、「我超怕熱的」等等負面回應吧。在這樣的時代氛圍中，如果你有能力說服讀者，寫出讓讀者認同的內容，例如「即便你這麼說，不過如果面臨這種情況，努力就真的很重要，不是嗎？」，或是「在現在這個時代，大家都討厭努力，不過如果完全杜絕玩樂的誘惑，做出這樣的努力，就能夠體會到前所未有的成就感」等等，那麼即便是這個主題，也能夠充分創作出精彩的短篇少年漫畫。

另外，下定決心以「努力無用論」為主題創作作品，或許也會很有趣。如果讀者認為「是啊，在現代這種時代已經沒有努力的必要」，那你的作品就會具有說服力而被讀者接受。

把人生中的領悟設為主題

再多說一些與主題相關的話題吧。我有一位在《JUMP NEXT！》出道的學生谷園智信，他在一期登完的作品〈打死佐妮絲老師‼〉中，以「生存就是戰鬥」為主題。

據說這個主題是谷園同學看到今日的日本教育現況而產生的強烈感受。他為了能夠在《JUMP》這個層級的刊物中獲得刊登，投入激烈的競爭中，但是看到今日不排名次也不讓學生競爭的日本教育，感覺極端的突兀。這種突兀感轉換成「生存就是戰鬥」這個簡單易懂的主題，並呈現在作品中。

※5 從自己的成長環境發現主題

在漫畫教室中，有一位結構力、繪畫力、演出力都很平凡的學生。他很勉強地畫出熱血的故事，但故事怎麼看都覺得很膚淺。有一年，我與該學生一起創作漫畫。當中，我找到的主題是「想創作一部跟《神奇寶貝》動畫以排遣寂寞，也在大型出版社的雜誌

他找到的主題是「想創作一部跟《神奇寶貝》一樣，讀者看著看著就會忘記寂寞的漫畫」。這位學生生長在單親家庭，母親經常不在家，所以他不斷重複看著《神奇寶貝》動畫以排遣寂寞。自從找到這個主題之後，他下筆速度變得飛快，也在大型出版社的雜誌舉辦的比賽中得獎。

※6 看電影學習演出能力

多數漫畫家或編輯都會建議漫畫家志向者「要多看電影」。我感覺兩小時的電影對於結構力或角色力的學習有點複雜（兩小時的電影等於漫畫一～二集的份量），不過對於演出的學習卻是最適合的。電影中主角登場時，該電影的導演、編劇是如何決定取鏡的角度？與敵人對打時，如何安排節奏？諸如此類的細節都可以從電影中學習，把這些內容畫成分鏡將會獲益良多。

※7

與讀者共享少年漫畫的主題以及精彩地演出主題時，通常都是透過道具、必殺技、台詞、關鍵字、內部角色與外部角色的衝突所產生的糾葛、或是為了主角的成長與解決問題的想法等呈現出來，從這些地方呈現主題是非常有效的做法。關於這部分，請參考我的前一部作品《讓角色活起來！最強漫畫故事講座》。

為了傳達主題而演出

前面提過，少年漫畫中最重要的就是主題以及角色的演出。不過，各位是否具體瞭解「演出」這個詞彙的意義呢？長篇漫畫當然也是一樣，特別是短篇漫畫，以什麼樣的風格演出主題是更為重要的事（※6）。

舉例來說，在《航海王》第一話中，傑克雖然一隻手被巨大的怪魚吃掉，卻眉毛動也不動地保護著魯夫。這個畫面具體呈現《航海王》深入挖掘的主題，也就是「為了保護同伴，任何犧牲也在所不惜」。不過，畫面一開始看不到傑克的手被怪魚吃掉，而是讓魯夫邊哭邊說

這個創作方式非常合理。首先，把自己在日常生活中感受到的事情、想到的事情設為主題，並且設定肯定此主題的角色與反對此主題的角色，讓這兩個角色對立以突顯主題。

這麼一來，就能夠創作不偏離主題的作品，也能夠傳遞作者想傳達的訊息（※5）。

「可是……」「傑克……」，然後隨著鏡頭的移動加上魯夫的台詞「你的手啦！」呈現了傑克犧牲左手幫助魯夫的事實。如此高明的演出，讓人預感《航海王》今後一定是一部極為精彩的作品。

本書的說明將分別針對角色‧結構‧演出等多方面進行，不過最根本還是在於「如何活靈活現地把主題傳達給讀者」，請各位務必謹記在心（※7）。

到此為止，說明了與角色沒有直接關係的少年漫畫整體結構。從下一個單元開始，我們就趕緊來說明設定角色的具體方法吧。

利用人物關係圖設定角色

{ 利用人物關係圖
設定主角、女主角、配角
以及敵人角色。 }

瞭解少年漫畫的結構與主題的重要性之後，接下來就趕緊來設定角色群吧。本書將使用「人物關係圖」設定三十六個角色。

因此，本書依照體能與精神力的程度區分主角類型，以體能好／普通／弱以及精神力強／普通／弱的組合設定九種類型的主角。

在人物關係圖中，以這九種類型的主角為主，往旁邊的橫軸衍生出「女主角・夥伴」、「配角1」、「配角2」等角色，與主角共享舞台與世界觀。

這時，主角的體能・精神力完全無須套用在其他角色上，例如「如果要配合這個主角，設定什麼樣的角色好呢？」倒不如說，如果登場的所有角色之體能・精神力都一樣的話，故事的平衡就會遭受破壞。

以《航海王》的騙人布為例，他與魯夫是完全相反的角色，不僅體能差，精神力也很弱。

不過一旦出現這樣的角色，角色之間就會產生

少年漫畫的人物關係圖

接下來終於要說明角色的設定了。首先，請看左頁的表格。這是本書設定角色時使用的「人物關係圖」表格。九列 x 四行，總共有三十六個空格。本書將會在人物關係圖中的每一格中填寫一個角色設定，亦即三十六格＝三十六人的角色設定。

雖說如此，但也不是分散地設定三十六人。

在人物關係圖中，先把主角大致分為九大類型。分類方式依照體能好壞與精神力強弱排列組合而成。

少年漫畫的主角中，有像孫悟空、魯夫這種體能好精神力強的角色，也有體能差但是努力克服，或是精神力弱卻努力面對強敵的角色。

主題：

	主角類型	主角	女主角、男主角、夥伴	配角 1（襯托角色）	配角 2（敵人‧競爭對手）
①	體能好、精神力強				
②	體能好、精神力普通				
③	體能好、精神力弱				
④	體能普通、精神力強				
⑤	體能普通、精神力普通				
⑥	體能普通、精神力弱				
⑦	體能差、精神力強				
⑧	體能差、精神力普通				
⑨	體能差、精神力弱				

圖 1 少年漫畫篇人物關係圖。

※1　加入活潑的角色吧

如果主角、女主角、配角等每個都沉默寡言、溝通能力弱，故事情節就很難往前發展，假如主角寡言，就安排女主角或配角多話，這樣對白就會變得流暢，故事也容易發展。

※2

不要在人物關係圖上傷太多腦筋，最重要的就是快快填滿。我主持的漫畫教室裡，快的學生可以在一小時之內寫完三十六個角色。當然，這是相當粗糙的人物輪廓。因為人物關係圖裡的角色並不是全都會用到，所以這程度的角色設定也就可以了。

※3　描寫角色的內心糾葛，故事內容就會變得豐富

這次少年漫畫的人物關係圖是以精神力強／弱來區別。如果是有人情味的角色，精神力強的人也有更大的煩惱與糾葛。當然，精神力弱的人也有更大的煩惱與糾葛。角色要如何面對這些煩惱與糾葛？以此為主要的獨白或決定性的台詞，再加上適當地描繪該角色，角色的特色就會變得鮮明。

※4　經典少年漫畫的主角很特別

看了《航海王》、《七龍珠》、《火影忍者》等暢銷的少年漫畫後，會發現每部作品的主角都會採取與普通人不同的行動。這是因為比起現實性，這些漫畫在意以讀者看了感覺興奮為優先考量。若想要在《週刊少年Jump》上嶄露頭角，關鍵就在於如何把感覺興奮為優先考量。正文中將會提到，若想要做到這點，就必須巧妙地安排女主角、配角，相對地讓讀者看到主角的魅力。

對比，故事也就更有看頭（※1）。

填寫人物關係圖的空格

接下來，我們就利用這個人物關係圖，依照以下的順序填寫表格。一開始想到的或許不是什麼重要的角色，不過人物關係圖設定的三十六個角色並不會全部用到，所以不要太煩惱，就算是腦中無意中浮現的角色也好，都請填入表格中。如果偶然想到具有魅力的角色就太好囉，以這樣的心態進行設定也沒關係（※2）。

●主題

首先，填寫表格最上方的「主題」欄位。如前一單元所說明的，在「友情・努力・勝利」的大項中，寫出能夠深入挖掘的主題。籠統的感覺也可以，例如想畫這種主題的漫畫，或是想到好像很有趣的題材等，都可以填寫；尚未想到的主題或是不知要寫什麼主題的人，不用勉強自己一開始就要完整填寫。

●主角

其次是主角。關於主角，無須從①、②到③地依序填寫。舉例來說，無意中想到體能差但精神力很強的角色，那就由⑦開始寫起（※3）。

最容易瞭解的就是①體能好、精神力強的主角，像悟空與魯夫那種類型的人就是意志力堅定、百折不撓的典型男主角角色。任何人都容易想像這類型的角色，所以也可以先從①的主角開始填寫（※4、5）。

本書的人物關係圖完全沒有特別限制角色的詳細設定、舞台或世界觀等，請配合自己想寫的故事，自由設定。

●女主角・夥伴

當①主角的設定寫出來了，接下來就是思考右側欄位的空格。這個欄位是寫對主角而言的女主角或夥伴的角色。女主角的想像畫面大概就是像布瑪或娜美等，少年漫畫中與主角作伴的女性角色；夥伴角色就像是克林或香吉士之

※ 5 主角有各種類型

少年漫畫的主角當然不是只有悟空或魯夫這種人而已，也有像是《新世紀福音戰士》的碇真嗣那種膽小鬼，或是《銀魂》的志村新八那種被牽連受累的人。把這麼多種類的少年漫畫分類為九種類型是有點勉強，不過創作少年漫畫最重要的就是先以身體強弱、精神力強弱來分類，如果是精神力弱的主角就設定女主角是好勝的人；主角如果是受牽連的人物，就設定配角具有下定決心就付出行動的人。就像這樣，最重要的就是一邊在角色之間求取平衡，一邊設計群體中各角色的性格。

類的角色。

還有，體能與精神力只是針對主角的設定，女主角或夥伴角色等就不用被這個條件限制，女主角或夥伴是愛哭鬼也好，滿口謊言或做事馬虎的人也都沒關係。

●配角1

女主角或夥伴角色設定好之後，接下來就是思考其右欄的配角角色。本書稱配角為「襯托角色」。所謂「襯托角色」指「透過各種方法讚揚主角，藉此提高主角價值的角色」。

例如《黑子的籃球》中的黃瀨涼太就是一個典型的範例。受女孩們喜愛，籃球也打得好的奇蹟世代中的一人，黃瀨說：「黑子，跟我一起打球啦。」聽到黃瀨這麼說，讀者就會相對地認為「那麼厲害的黃瀨都這麼說了，顯然主角黑子一定很厲害」。

無法順利想到的話，就算不是襯托作用的角色也沒關係。例如與主角有過一段孽緣，知道主角過去所有丟臉過往的角色。如果以樂團來比喻，就像是貝斯手，雖然沒那麼醒目，但若缺了這個角色就很傷腦筋。請設定與主角好像有某種關聯的角色吧。

●配角2

設定好配角1之後，接下來就設定作為配角2的對手或敵人角色。如果是少年漫畫的話，如前一單元說明的，主角與夥伴們透過與敵人的戰爭而達到「友情・努力・勝利」的目標。因此，與主角對立的敵人・對手就是不可或缺的存在。

如果是社團活動，那就是競爭團隊的對手，如果是小說，那就是壞人軍團的首領等，設定簡單易懂的敵人角色就會清楚看出對立的結構。

還有，配角1與配角2其實都非常重要，我將在下一單元詳細說明。總之，不要想太多，先填寫表格再說。

就像這樣，設定好主角後，再一口氣填完橫

軸的三個角色。這一列的舞台，故事就會產生四個角色，①～⑨總共有九個舞台，這樣就會產生三十六個角色。

人物關係圖的範例

因為是作為範例，所以我沒有事先決定一個清楚的世界觀，幾乎是在沒有多加思考的情況下就寫出來的人物關係圖（三十四～三十五頁）。主題是「友情・努力・勝利」，在其中又以友情與努力為主深入挖掘，傳達「一定要信守承諾！」的訊息。

沒有多加思考就寫出來的內容，坦白說，自己也沒有覺得很好。只是，如果是少年漫畫的話，主角或女主角幾乎都有固定的模式，所以如果看過某種程度數量的漫畫，其實就能夠寫出「類似的設定」。各位至少也能夠創作出這種品質的作品。

另外一個範例是我的學生蒼井宏海同學的

（三十六～三十七頁）。他是在遊戲公司史克威爾・艾尼克斯（Square Enix）發行的少年誌《月刊GANGAN JOKER》出道的漫畫家。

我覺得他的人物關係圖寫得很好（至少比我寫的好）。以個人角度來看，我喜歡①、⑥、⑦的主角與女主角的設定。這三組的主角與女主角都是戀人關係，從這個意義來說是非常好的。

①的女主角阿佳蒂為什麼會從神聖羅馬教會來到這裡？我對此很感興趣，很想看看帶點歐洲中世紀風格的女主角角色設計。

另外，我覺得⑥的女主角杜拉也非常可愛。拚命回應主角太郎的蠻橫不講理，這樣的杜拉很想認識她。

就像這樣，想知道角色們平常會說些什麼話，這就是人物關係圖設定成功的證明。如果是這種程度的設定，相信編輯們也會讚許「寫得還不錯呢」。

請各位參考這些範例，試著填寫①～⑨的人

專欄

多花些時間設定角色吧！

接觸漫畫家志向者這十二年來，最大的感想就是立志成為漫畫家的各位在創作角色時，花費的時間極少。如果說一部作品花了二百～三百小時完成原稿，在設定角色上花一或二小時的人是很常見的。當我看到這樣的情況，就會深刻地感覺「真是好可惜呀」。特別是若說現在的商業漫畫以角色為主要賣點，真的毫不誇張。

在這裡介紹一個創作角色的方法。那就是把自己創作的角色們放在各種狀況，並讓他們對話。

例如，自己創作的兩個角色在咖啡店裡沒事發呆，他們會出現什麼對話內容呢？如果咖啡店裡偶然出現第三個角色，又會產生什麼對話？會發生什麼狀況？請在腦中不斷想像各種畫面與情節，把他們的對話寫成文字，不斷畫出來。有時候或許會是本篇能用的題材，就算不能用，腦中的角色與主題應該也會變得更鮮明才對。

請參考本書，在角色設定上多花點時間，以創作出更符合主題、更符合故事情節的具有魅力的角色吧。

物關係圖。由於每一列的主角類型都不同，所以與之對應的女主角或對手類型應該也會隨之改變才對，這樣就會設定出不同風格的三十六個角色。

三十六個角色都設定出來了，下個單元我們將會仔細研究這些角色。

	主角類型	主角	女主角、男主角、夥伴	配角1（襯托角色）	配角2（敵人・競爭對手）
⑤	體能普通 精神力普通	富澤武（13） 在極普通的家庭長大的極普通國二生。某日雙親與妹妹突然失蹤，在極為驚恐的狀態下，聽從其實是惡魔的女主角的建議，前往異次元空間解救家人。不明白為什麼自己會遭遇這種事，也沒有心多加思考。也不懂父親最後留下「你要保護大家」這句話的意思。	優梨愛・藍道夫（？） 外表極為美麗，所以第一眼看到就宛如天仙，但其實她是天上來的惡魔，也把小武一家人趕到異世界的罪魁禍首。目的是賦予小武尋覓家人的動機，試煉他的同時也培養魔力。知道小武其實擁有驚人的潛力。表面上是小武的商量對象。	三榮・卡利斯馬斯（？） 愛戀優梨愛的上級惡魔。從外表看顯然就是個惡魔。看到優梨愛照顧小武，內心就會升起強烈的忌妒心。想殺死小武，但是不想被優梨愛絕交，不由得就幫起小武來。來到人世間，因為食物太美味了，所以最近有點發胖跡象。上健身房健身。	富澤奏多（46） 小武的父親。一直以來都扮演一個普通的上班族，其實是個大魔導士。是優梨愛或三榮無法擊敗的對手。陷入惡魔們的詭計而與家人一起被綁架。如果是自己一人，擁有的魔力能夠自行脫困，但因為跟妻子、女兒一起，所以無法發揮魔力，只能等待小武覺醒的到來。
⑥	體能普通 精神力弱	三宅俊（14） 前游泳隊成員。國三最後夏天的四百公尺混和接力賽中，本來都是領先，但因為壓力表現失常而掉到第四名，喪失縣代表資格。雖然隊友們都說「別在意」，但覺得對不起大家，最近有翹課傾向。只要一聽到「升學」二字，內心就感覺沉重無比。與麻紀有一項約定。	河北麻紀（14） 前游泳隊成員。一直參加游泳個人賽。與俊一樣，只要遇到團體比賽就會因為壓力而無法發揮實力。功課好。本來想國中畢業後就不游泳了，但是看了俊的比賽後，不知為何就興起「高中也想繼續游泳」的念頭。想考上游泳隊強的學校。	越川圭（14） 前游泳隊成員。四百公尺混和接力賽的第三名泳者。與俊同班，是容易意志消沉的人。總是開朗地惹得全班同學發笑。不過俊最近都不來上課，為他感到擔心。對自己的天然捲感到自卑。覺得上高中後如果參加團體運動應該不錯。	三好知宏（14） 前游泳隊成員。四百公尺混和接力賽的第一名泳者。喜怒哀樂會明顯表現在臉上。總是不惹得政學帝位…與俊同班，內心覺得很懊惱。擔心是否跟俊翹課有關。有女朋友，下課後總是一起回家。回家的方向跟俊一樣，所以打算下次順路去看看。
⑦	體能差 精神力強	派多里西亞・萊布羅夫（9） 生下來就無法走路，不過在陸戰方面是個戰略天才。在祖國葛雷果利亞帝國的戰爭中，一定要坐輪椅出現在陣營中，利用天才般的靈感擬定擊敗敵人的策略。沒有打戰時，就在葛雷果利亞王立學院教授軍事戰略。除了戰爭以外，與一般的九歲小孩無異。	潔西卡・俊（12） 葛雷果利亞帝國的公主，代替愚鈍的父親兼府位。潔西卡即位為止，葛雷果利亞的領土不斷擴展。因害怕被背叛，所以平常完全不會顯露內心的感情。只有在自己的房間裡才會變回十二歲的少女。真的希望自己是一名普通的少女。	薩絲佩絲・雷斐多（45） 為潔西卡安排行程的執事。發誓對潔西卡永遠忠誠。上一代發動政變奪帝位時，擔任核心角色。也知道潔西卡其實是個孩子。是工作狂、單身。不苟言笑。極賞識派多里西亞的軍事頭腦。	史匹多・強普林（62） 葛雷果利亞的軍人。經歷過三代帝王。陸軍大將。認為派多里西亞最厲害。就算派多里西亞擬定的戰略艱困難行，也會因為天生具有的氣概而心服。與派多里西亞就像是爺孫的關係。兩人經常一起洗澡。
⑧	體能差 精神力普通	克拉斯（42） 貧窮的偵探。缺乏運動神經，射擊技巧拙劣，身材有點肥胖使得西裝顯得緊繃，幾乎沒有優點。由於是只有附近居民才知道的偵探事務所，所以來委託的都是遛狗或照護老人的工作，難以稱為偵探。總是為了無法付薪水給女主角潔西卡而感到苦惱。為了裝體面，總是在風衣口袋裡放一瓶威士忌，其實裡面裝的是烏龍茶。	潔西卡・帕多流士（20） 在主角的貧窮偵探事務所裡擔任秘書兼打雜。本來要去附近的金融業者應徵秘書，結果誤闖克拉斯的事務所面試，直接被錄取。有點天然呆。因為好幾個月都沒拿到薪水，打算辭職，但是又覺得克拉斯很可憐而放不下，所以辭職這事也就拖延下去。	黑田重雄（32） 超一流企業的菁英業務員。獲知該企業的最高機密遭洩漏給外國的競爭公司，於是開始進行祕密調查。之所以委託克拉斯的事務所是因為他確實知道克拉斯以前是位頂級偵探。看到克拉斯的邋遢形象不免目瞪口呆，但仍以商業禮儀待之。	李・強波姆（42） 克拉斯以前的夥伴。目前在橫濱中華街擔任廚師。與克拉斯合作的最後一個案件發生了悲劇事件，所以就改行當廚師。這次受了克拉斯的委託，決定只休假三天幫助克拉斯。有妻子與兩個女兒。妻女都不知道李以前是狙擊手。
⑨	體能差 精神力弱	目白義彥（13） 念書、運動都不在行的國一生。綽號大雄，因為他就跟真的大雄一樣無能。精神上難以承受打擊，很容易受傷或陷入過去的失敗、創傷症候群。看了《多啦A夢》，真的很羨慕大雄有多啦A夢這個朋友。本來不想上學，不過只要翹課就會被信夫綁架、欺負，所以被迫上校上課。	真島博美（13） 義彥的青梅竹馬。義彥愛慕她，但是她最討厭義彥。打算如果再被告白，就要對方當成跟蹤狂報警。最喜歡泡澡，也最喜歡空氣清香劑。是同學間的女神。課業上對義彥特別在行，與其外貌不搭。很會唱歌，也會在空地上獨唱。若在電影中會是一個帥氣的角色。	小田信夫（13） 霸凌的孩子。人生的意義就是欺負義彥。當義彥躲在家裡，他就會強行把義彥帶到學校去。受到義彥的母親感謝，所以最近有越演越烈的趨勢。	吉岡剛（13） 一直以來，是唯一幫助義彥，要求信夫別再霸凌他的人。不久前對於義彥的懦弱感到氣憤，從此以後就跟信夫一起欺負義彥。想法粗俗，很容易被信夫帶走。想當低能的信夫想將霸凌影片上傳You Tube時，小剛也會冷靜地告知這麼做會被追查到，而阻止信夫。

主題：一定要信守承諾！

	主角類型	主角	女主角、男主角、夥伴	配角 1（襯托角色）	配角 2（敵人・競爭對手）
①	體能好精神力強	**里姆・歐加太（12）** 小時候生長在一個非常幸福的村莊。村莊被大型帝國攻陷而滅村。當時八歲的里姆在睡夢中被叔叔帶出逃離村子。一心想要毀滅帝國以及跟隔壁村（也被滅村）從小有婚約的未婚妻莎拉結婚，重振村莊的榮景。與叔叔一起踏上修行的旅程。武術家的叔叔擁有驚人的體能。	**莎拉・貝克茲魯（15）** 比主角里姆大三歲，兩人從小即有婚約。當村子被帝國毀滅時，正與雙親出外行商，所以免於一死。現在帝國首都貝爾斐斯特的市場中工作。不知里姆的去向，認為他應該死了。夢想是與雙親回到村子裡。善於烹飪與縫紉。人很親切和善。	**尼克魯斯・祐希（12）** 里姆自小的好朋友，也是村裡僅存的數人之一。擁有超強的運動神經，好逞強但其實是膽小鬼。目前在首都貝爾斐斯特擔任竊盜集團的頭頭。數年前偶然與里姆重逢。後來遇到貝克茲魯一家，因此莎拉知道里姆還活著。非常重視自己的朋友。	**布拉澤爾・安東尼斯（45）** 毀滅里姆村莊的龐帝亞帝國的陸軍中將。是攻擊里姆村子的總指揮。任何任務都能確實執行，擁有冷靜的性格。對家人非常和善。喜愛閱讀，特別是歷史書籍。現在正負責鎮壓在帝國北方作亂的反抗軍。
②	體能好精神力普通	**與田武藏（14）** 豐田西國中棒球隊主力投手，四號。去年國二時在縣立大會中獲得亞軍。性格開朗，跟任何人都能做朋友。愛慕同年級的女生，對方也喜歡武藏，只是雙方都沒說出口。成績平平。棒球比賽獲得亞軍時，與前輩約定今年一定要在縣立大會比賽中獲得冠軍。	**相田美紀（14）** 武藏的球隊經理。雖然喜歡武藏，但說不出口。性格開朗，臉上總是帶著笑容。家裡三個小孩中的老大，很會照顧人。成績居全年級的十名左右。擁有強烈的正義感，會明白拒絕別人。未來的夢想是成為武藏的老婆。隊員都叫她老媽。	**佐藤悠太（14）** 從小學時代起就跟武藏是投捕手的搭檔，所以光看武藏的表情就知道武藏的心情。平常老是不正經。當球隊遇到危機時，又能發表意見。小學時就喜歡美紀，但也知道美紀喜歡武藏，所以壓抑自己的心情。	**德下學（42）** 武藏球隊的教練。單身。高二、高三有出賽甲子園的經驗。基本上尊重學生的自主性。一年當中生氣的次數大約只有一、二次，所以一旦發怒就能收到很大的效果。非常熟知棒球規則，所以比賽時會做出卓越的配置。無法與女孩自在說話。
③	體能好精神力弱	**三島恭介（14）** 祖父是英國偉大的魔法師。混血的父親是一個完全沒有魔力的平凡上班族。因隔代遺傳，恭介擁有強大的魔力。不擅長出頭、爭奪的恭介隱藏自己的才能。興趣是玩塑膠模型。外表是平凡的國中生。祖父臨終時留下一句話「家人或朋友遇到危機時，你要保護大家」。	**豐原美波（14）** 恭介自小的朋友。在陰陽師家族中成長。好強的性格總是嚴厲斥責情弱的恭介。最近知道自己的陰陽道力量不是最高的，受到極大的挫折。不只如此，非常生氣恭介遺傳了偉大力量卻不使用。最喜歡甜食。	**班托娜・布萊恩德（20）** 為了幫助恭介而遠道從英國來的金髮美女。積極與恭介接觸，有同情心。小時候成長於充滿愛的環境，所以對於恭介也給予最大的愛。樂觀地認為有退縮傾向的恭介只是對自己客氣的表現。	**唐德羅斯・史奈夫（15）** 永遠十五歲不會老。是恭介祖父的敵人。被恭介的祖父半哄半騙地盜走魔法戒指，所以一直在找尋戒指。那只戒指被結界困住，只有恭介才能解開，所以他綁架恭介，帶他到戒指的所在位置。
④	體能普通精神力強	**田中耕太（14）** 天戶國中足球隊主將，擔任前鋒，但被學弟奪去這個位置，成為候補隊長。擅長觀察比賽的狀況，所以大家都會遵從耕太在比賽中所下的指示。三年級的同伴們關係特別親密。晚上會在沒有人的校園裡一個人自主練習。其實是希望回到正規球員的行列。	**片瀨翔太（14）** 天戶國中足球隊。王牌射手。天戶國中沒有學區限制而以足球聞名就是因為翔太在此足球隊，也擁有決斷力。是耕太小學以來的好朋友。非常帥，所以很有女生緣。本人對女生不太有興趣。	**水野亮（13）** 天戶國中足球隊。耕太等人的國二學弟。擁有卓越的技術與廣闊的視野而奪了耕太的正規球員位置。在國二生中是非常醒目的存在，在國三學長不在之處非常驕傲。瞧不起耕太，最近也常對他採取輕視的態度。	**堀越章一（14）** 天戶國中足球隊。是耕太、翔太以前的隊友。國一時被學長揍而退出足球隊。從那時起就跟該地的惡少混在一起。最早與翔太並稱頂級球員。現在幾乎比不上了。體能好，所以就算打架也幾乎不會輸。

圖 2 田中的人物關係圖範例。

	主角類型	主角	女主角、男主角、夥伴	配角1（襯托角色）	配角2（敵人・競爭對手）
⑤	體能普通精神力普通	希爾比亞（16） 馳騁古戰場的「軍醫」。代代都是軍醫，無論多危險的地方都會前往救助傷兵。救命是最重要的使命。不過由於低估戰場上不成熟部分，會經常出去巡訪。現在正在成長階段。很努力，沒有多餘的閒暇時間。最討厭戰爭與殺人。	安貝爾克（？歲♂） 非常色，很容易說出負面評論的士兵「幽靈」。纏著代代的希爾比亞家族，也如導航船般的存在。被希爾比亞視為垃圾般地討厭。雖然希爾比亞不知道，但安貝爾克其實是非常有名的士兵。對於戰爭以冷靜且嚴肅的角度看待。因為不希望希爾比亞一族滅亡，盡量不插手任何事情。	亞莉納（28） 來到希爾比亞家族處求救的「敵軍」軍醫。由於德曼托少校的陷阱，敵方、我方的人都陷入困境，因而前來尋求協助。自己的先生就在這群受困的士兵當中。	德曼托少校（36） 希爾比亞所在的軍隊負責人。一心只想追求自己的勝利，認為士兵都是可以捨棄的棋子。殲滅無數的部隊而獲得戰果。把部隊當成誘餌也在其計畫當中。愛嘲笑別人。
⑥	體能普通精神力弱	太郎・瓦魯瓦利西亞（18） 魔王被遺忘的第二十一個兒子。因為是魔王與人類的混血，所以除了頭上的小角之外，外型與一般人無異。一直都跟附近的怪物廝混玩耍，不過某突然被任命為魔王軍的將軍。討厭麻煩的事情，不解戰爭的意義。極為膽小，一旦被欺壓就會很容易投降。	杜拉（172） 全身穿著鎧甲的女騎士。是戰死的前任魔王軍將領（太郎兄）的得力助手，直接成為太郎魔王軍的監護人。經常就事論事，自己的事或不必要的事一概不說。相信這是騎士正確的生存方式，也不知道其他的生存方式。對於太郎上絕對服從。對於太郎「講笑話」「一句短笑話」等不按牌理出牌的行為，感覺混亂卻又努力應對的樣子很可愛，同時也非常無趣。功力強大連軍隊內部都畏懼三分，被其他派系視為眼中釘。是無頭騎士一族，可以把頭拿下來。嚴格遵守軍隊方針。	加拉・哈朵（157） 魔王軍隊內特別屬於攻擊派系之首的牛魔族。不喜歡杜拉提出的方針，總之就是好戰，雖然很愛虐人，但其實是很愛被虐。特別喜歡疼痛的感覺。有空時會假借演習之名，讓部下折磨他。部下大家都這麼認為。很能忍耐。	亞里亞納（30） 全長約二十公分長的羽毛的妖精。對於環境變化感到迷惑的太郎，會給予親切的建言，是阿惠軍隊中的派系大將。做事有效率也有目標，最喜歡使用卑鄙的手段。是妖精族中的天才，擁有軍隊大部分的派系，在軍隊內部擁有偶像般的人氣。順帶一提，加拉・哈朵的派系因語言不通，所以無法收編在內。
⑦	體能差精神力強	修一郎（18） 被送到罪犯流放地（島嶼）的官員。雖然是被指派召集罪犯開墾島嶼而來到此。基本上很怯懦，但其實也是有膽量的人。思想開明，經常會啟發罪犯。認為罪犯們一定能夠重生。體能與小學女生無異，但可以動腦克服。興趣是縫紉、烹飪、打掃等家事。	里娜・波特曼（24） 潛伏在島內第九區的恐怖份子。被白雪公主完全控制的島中，她幾乎是唯一可以與之對抗的團隊年輕領導人。平常在水果店工作，夜晚還會運用天才般的狙擊地技術不斷暗殺目標敵人。救了遇到危機的修一郎。擬定了利用修一郎來幫助島統一全島的戰略。喜歡淋浴的程度跟靜香一樣，經常淋浴。	黑頭巾人（16～19？） 全身帶滿凶惡的罪犯。最喜歡驚險或殘暴的事情。白雪公主接受他夠大肆胡鬧的誘惑而獲得承認，以官員的暫時居所（廢墟）為根據地當作住所，但對於這樣的日子已經感到很厭煩。新的官員（修一郎）到來，難得有新玩具可玩，所以很開心。看不順眼的事情都以暴力解決，是暴力者。身體完全無法接受酒與香菸，卸下黑色頭巾默默無語時，因高低矮而顯得可愛。如果指出這點或把他當作小孩，就會瞬間暴怒。	白雪公主與七個大人（24～48） 控制流放島的犯罪勢力之一的首領。受到被稱為七個大人的健壯男人保護。非常怕麻煩，不自己做事，陰險。多半的時候都是躺著的，所以無論是用餐或移動，當然都是由七個大人處理。沒耐性，喜歡被虐。七個大人都很喜歡暴怒。七個大人都很喜歡被虐，所以都能忍受這些。目標是把全島都收到自己的手上。喜歡帥哥。
⑧	體能差精神力普通	阿惠（15） 為了重振父親留下的瀕臨倒閉的旅館，以江戶的「Aidoru」為努力的目標。既有元氣又開朗。能歌但不善舞。基本上很積極也很努力，但是當承受的壓力到了極限時，就會習慣性失蹤，每次試著藉助身邊朋友來會困擾。最喜歡吃豆沙糯米糕，只要吃了三個大概就能復活。	才藏（28） 阿惠的哥哥。視錢如命。旅館不賺錢正打算招牌門大吉，卻不知道招牌少女的茶屋賺錢，便與阿惠共同經營「Aidoru旅館」。看到任何東西都能夠順間換算成金錢。最喜歡賭博或發大財的話題，是麻煩製造者。遇到痛苦會感到沮喪，但隔天就忘記。每年約有一次會被阿惠認真地斷絕關係。	阿先（14） 阿惠的茶友。是連殺隻小蟲都不敢的老實性格。聲音非常小，連阿惠也幾乎是讀唇語與她對話。在「Aidoru旅館」幫忙，但因為極度緊張而馬上當機。善於舞蹈。不知為何都會愛上沒有自己的男人，現在迷上才藏。雖然阿惠極力阻止，但是越阻止就越加強其意奮。有輕微的情緒不穩定症狀。	阿亮（17） 為了與阿惠他們打對台而在對面開立「Aidoru大旅社」，無論是唱歌、跳舞、裝潢、風格等，都做到高水準，任何事情都要跟阿惠他們扯上關係。性格強硬，但其實很怕寂寞，所以很想跟阿惠等人做朋友。偷偷飼養的烏龜是他的朋友。
⑨	體能差精神力弱	阿爾（16） 討厭爭鬥，喜歡玩機械的少年兵。在軍中暫時接受機器兵（機器人）訓練，不過利用各種藉口避免上戰場，在這當中戰爭結束。為了復興農村，每架機器兵都被派出使用，現在把機器兵改造成農耕用，過著幸福的日子。不擅長與人交際，機械才是自己的好朋友。	花房唯（15） 農村的溫柔女孩。很會照顧人，每次都會帶許多吃不完的蔬菜來給阿爾吃。愛鄉土不是嘴巴說說而已，為了把村裡的蔬菜推廣到全宇宙，專心設計廣告與開發吉祥物。	依濃（16） 與阿爾是從小的好朋友，一起被派到農村的少年兵。性格懶散。雖然一邊抱怨農業，但也一邊幫忙。不過由於跟阿爾不同，曾經上過戰場好幾次，所以會得到阿爾信賴。雖然沒有對阿爾說，不過為了預防萬一，機器兵的武裝隨時保持可用的狀態。	玄道（40） 被阿爾的國家打敗的殘兵將軍。不承認自己國家的失敗，一個人帶著破爛的軍兵到處遊歷。認為只有強者才有資格存活下來。

主題：什麼是最重要的，自己決定！

	主角類型	主角	女主角、男主角、夥伴	配角1（襯托角色）	配角2（敵人・競爭對手）
①	體能好 精神力強	遠野雪久（17） 被阿佳蒂欺騙，能夠辨識念寫活版犯罪的少年。小時候住在親戚家時，家中遭到強盜入侵，堂妹的腳因此受傷而無法走路。犯人至今都還沒被逮捕。雖然性格看似冷酷，其實內心非常熱情，充滿正義感。由於孩時的事件影響，跟隨祖父習武。	阿佳蒂（18） 從德國追到日本來尋找遺失的教皇的念寫活版，是神聖羅馬教會的使者。欺騙主角雪久使其成為自己的合作夥伴。很會說風涼話又看似冷靜，分不清是敵是友。一直以來被教會培育為間諜，所以不知道其他的行為方式。喜歡可愛的東西，有像女生的一面，不過卻隱藏著這一面。與社會疏離。會說日語但不清楚日本文化。雖然沒有顯露出來，不過非常厭惡犯罪者。	遠野優子（25） 主角的堂姊，警官，也是在事件中受傷而變得無法走路的遠野百合的姊姊。追查Fire bug事件。雖然主角也在追這個事件，不過優子警告他不要涉入太多。是很會照顧人的大姊頭。	Fire bug 不斷在鎮上縱火的縱火狂。第一起事件發生在主角的班上，所以恐怕是學校的相關人員。後來就在鎮上到處縱火。目的不明。由於重複利用念寫活版犯罪，所以沒有留下任何痕跡或證據。
②	體能好 精神力普通	鬼道征四郎（18） 世代家族都在背後默默守護著將軍家的侍從。使劍的功力歷代最強，但是由於過於認真、固執性也最強。以維持江戶的秩序為最高使命，任何微小的不安定因素都會設法排除。對女性與章魚沒輒。	哈爾吉尼亞・優蒂哈斯（285） 侵略地球的外星人哈迪斯族的公主。好奇心非常旺盛，前來江戶城頒布召降書，也就順勢住了下來。不在意小事。會配合現場氣氛，是活潑的慶典性格，在城內很受歡迎。興趣是騷擾死板的征四郎。非常可愛，下半身是章魚而扭曲地走路。被稱為「小哈」。極具戰鬥力，只需踢上一腳就可完封征四郎。不會隨便傷人，但也會讓人看到侵略的外星人好戰的一面。	將軍（32） 輕浮不認真的性格。喜歡女人，也輕易地跟「小哈」做好朋友。乍看無能也無害，但本質陰險會算計。打算利用「小哈」。瞭解此人性格的只有征四郎及一部分的人類。	哈迪斯族之王（1852） 「小哈」的父親。率領宇宙艦隊攻占地球。現在正佈陣準備攻打江戶城。非常好戰也很聰明，總之就是喜歡透過戰力擊潰對方。雖然知道「小哈」實質上是被當成人質，但卻不在意這點。
③	體能好 精神力弱	三天草雪太郎（15） 被楓挖角而進入「思金」偵探集團的國中少年。遺傳父親優秀刑警的才能，擁有洞察力與人性觀察力，任何小事都逃不過他的眼睛。能諒解他人，性格溫馴，但受父親因事件殉職的影響，造成他非常怯懦。運動神經佳，但身材矮小，貌似女生。善於烹飪而被班上女同學視為吉祥物地寵愛，感覺很困擾。	十三條楓（15） 聽得到幽靈聲音的心靈偵探。冷酷且愛嘲諷人，為了錢而做偵探。就算同情幽靈，也無法給予協助，養成務實的思考方式。本質是溫柔的性格。想裝帥，也經常故意裝出冷靜的模樣，但其實很容易聽牌。一旦發生意料之外的事就會做出特異行為。被雪太郎的純真吸引。	高圓寺文（？歲） 成立從多角度尋求解決各種事件的「思金」偵探集團。平常經營復古零食店。妻子長得高壯，但其真面目或過去完全不明。雖然性格溫馴，但是透過衣服下罹看到的傷痕或是臉上載的眼罩等，都不講明而含糊帶過。	財前遙姬（27） 經常傻笑的殺人課刑警。給人的第一印象是平易近人、做事馬虎的大姊，但本質是看不起他人的知識份子中的菁英。原來是雪太郎的父親的弟子，但偽裝成好學生偷取技術。能力很強，老師教的都能學得很好，也具有天才般的「直覺」。格外地敵視「思金」。
④	體能普通 精神力強	園田佑人（18）） 日野高中人力輕型飛機社團社長。禁慾主義的性格不善言詞。非常憧憬空中的飛行，每天耗費時間研究並鍛鍊體魄。對任何事都重視效率但不知放鬆。有時就算發高燒也毫無察覺。表情少有變化，所以容易被不知情的女孩們感覺恐怖。寶物是零式艦上戰鬥機的模型。	風祭七瀨（16） 人力輕型飛機社團的設計負責人，是佑人小時候的好朋友。非常認真的性格，但是經常擔心由去年的事件而失誤。由於去年的事件而擔心佑人，認為離開社團活動比較好。重度的飛機狂熱者，會興奮地漲紅著臉喘氣地看著大型噴氣式客機的圖面，誰都不能打斷他。	品川隼人（17） 日野高中人力輕型飛機社團副社長。明亮爽朗的性格。體力比佑人好，本來是機長候補，但早春時在實驗飛行中墜落，腳受傷而住院。因外型俊美，醫院裡好幾位護士為之瘋迷。最喜歡戰鬥機，理由是戰鬥機看起來很帥氣。幾乎沒有男性朋友，但認為可以談論天空的事情的佑人是自己的好朋友。	園田巖（48） 日野高中的學年主任。佑人的父親。因為去年飛機社團的事故，考慮要廢除該社團。對於佑人極為嚴格。沉默寡言，身材高大，看起來很可怕。討厭浪費、無意義的事情，所以辦公桌上只放最低限度的物品。

圖3蒼井同學的人物關係圖範例。

{ 在故事自由度低的少年漫畫中，
如何讓角色嶄露頭角？ }

透過試鏡選配角

前面已經決定好主題，並且設定了三十六個原創角色。若想要活靈活現地演出這些角色，該怎麼做才好呢？

少年漫畫的故事自由度低

現在，我們已經寫出暫時可接受的人物關係圖，在往下說明之前，請各位先回頭看看前一圖，在往下說明之前，請各位先回頭看看前一

單元蒼井同學的人物關係圖。如果打算採用①的故事，會寫出什麼樣的劇情呢？我想到的是以下的故事情節。

我一邊看著人物關係圖，一邊想出這個劇情，

蒼井同學的人物關係圖①的故事

在開場中，主角在道場跟隨祖父習武。接著以回憶或倒敘法描寫主角小時候住在親戚家時，家中遭到強盜入侵，自己無法保護堂妹的情境。主角加強自己的武術，誓言找到犯人復仇。

有一次主角遇到女主角阿佳蒂，由於使用某種特殊道具，兩人利害關係一致而組成一個小組。

主角追犯人時，突然遇到擔任刑警的堂姊遠野優子。優子考量到主角的安危，警告「不

要再追查這件事了」。

故事的中場後半，主角利用那個特殊道具查出當年那個強盜就是最近犯下鎮上縱火案的犯人，而且這個犯人也跟學校有關係。主角急忙趕赴現場，發現犯人Fire bug正把遠野優子逼得走投無路。Fire bug利用特殊道具與主角對打，主角也使用手上的特殊道具挑戰Fire bug。最後，主角的特殊道具故障，Fire bug步步逼近。恢復意識的遠野優子一躍而起抓住Fire bug銬上手銬，一個案件終於落幕。

※1 創作內容紮實的作品吧

與專業漫畫家創作的作品相比，漫畫家志向者的作品內容幾乎都很薄弱。首先，漫畫的分格大小就不一樣。請各位試著把自己喜歡的商業漫畫作品放大到原稿用紙的大小。相信專業漫畫家的每一個分格一定都比各位的分格大。另外，內容方面，比起各位所描繪的主角，專業漫畫家的角色感情一定有劇烈的變化。請各位一定要創作主角情感大幅度變化的作品。

並且聽蒼井同學的描述，他想的故事情節也幾乎跟我想的一樣。

我絕不是否定蒼井同學的創作能力。其實我們腦中想的短篇少年漫畫故事，只要看角色的安排，大概都會想出相同情節。因為少年漫畫的故事自由度可是非常低的。

開場中，透過主角與女主角的談判，說明了舞台背景與狀況；中場發生引爆衝突的事件，主角或女主角面臨許多危機或受到屈辱；中場後半到高潮之間，誓言復仇的主角與敵人戰鬥，因奇蹟而獲得勝利。少年漫畫的故事情節大致

上都是依循這樣的模式進行的。作者的結構能力與創作經驗值也會影響故事是否合乎邏輯地整合（※1）。如果由某種程度習慣創作的人來寫的話，只要角色配置與世界觀或主題一致，任誰都會寫出類似的故事情節。這就是短篇少年漫畫的特色。

也就是說，如果想在少年漫畫的精彩度上呈現差異，比起講究故事情節，更應該把心力放在角色設定上。

少年漫畫的編輯經常要求「故事老套沒關係，角色要有魅力！」，理由就在這裡。

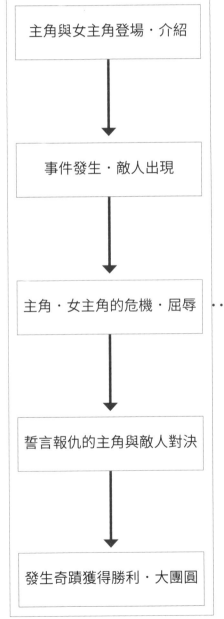

主角與女主角登場・介紹

事件發生・敵人出現

主角・女主角的危機・屈辱

誓言報仇的主角與敵人對決

發生奇蹟獲得勝利・大團圓

圖1 少年漫畫的故事走向。

※2
這段話的意思並不是要否定里民大會層級的小品創作。我也知道許多把舞台鎖定在里民大會層級的規模而成功的短篇漫畫。以蒼井同學的情況來說，我想點出的是，相對於女主角背景的龐大規模，第三人、第四人就顯得不起眼。

設定角色之際容易犯的錯誤

那麼，要如何設定具有魅力的角色呢？幾年來看過無數漫畫家志向者的短篇漫畫，我認為如果腦中沒有擬定任何戰略就動手設定角色或創作故事的話，角色幾乎都產生不了任何魅力。

理由之一是前面提過的，短篇少年漫畫的故事自由度極低；另一個理由是，漫畫家志向者很容易犯下典型的錯誤。

其實，前面介紹過的蒼井同學的人物關係圖①也發生這樣的錯誤。各位知道是什麼嗎？

那個錯誤就是他費心設定主角與女主角，但是從第三個角色，也就是從配角開始就隨便寫。

①的主角與女主角，甚至世界觀或有趣的特殊道具等，從設定開始就讓人產生各種想像畫面，我認為表現得很好。

不過，配角1（襯托角色）的遠野優子以及

配角2（敵人）的Fire bug在各位眼中展現出任何魅力嗎？就算安排在主角身邊的角色還不錯，不過難得設定女主角阿佳蒂從遙遠德國來的「神聖羅馬教會」前來，配角卻是主角身邊極為親近的「堂姊」，而敵人角色的犯人Fire bug是「學校關係人」，這使得故事原先設定的世界觀突然落入里民大會層級的小城故事（※2）。

少年漫畫的配角很重要！

這樣的設定是不會在少年漫畫世界中獲勝的。

請各位想想往年人氣少年漫畫的對手角色。

例如《北斗神拳》的拉歐、《足球小將翼》的日向小次郎、《七龍珠》的達爾、《小拳王》的力石徹等，有好多令人讚嘆竟然有這種具有魅力的敵人‧對手角色。

以名作中的名作來舉例或許有點狡猾，不過

3 知名作品中擁有人氣的角色們

※被稱為「名作」的作品中，配角或敵人角色都非常顯眼。這是因為與主角相比，敵人角色都會帶有偏狹的想法，或是抱持著與主角不同的堅強信念。大部分的情況，到了作品的中間階段，配角會擊敗主角，不過這名作就會讓主角從這裡從新站起來而變得更強。以此為描述的重點。短篇漫畫也一樣，一定要突顯敵人角色，然後創作一個超越敵人角色的主角。

請想想近年暢銷的《黑子的籃球》中的黃瀨涼太、《火影忍者》開場中的再不斬、白等角色。

或者，《航海王》第一話為什麼那麼有趣？

那是因為少年魯夫獲得有實力的海賊傑克認同自己的一隻手臂也要幫助主角魯夫，然後還認同魯夫「那傢伙會長大的」。

相對於此，主角大多是悟空、魯夫或是鳴人這種經典少年漫畫的主角類型。女主角則像是布瑪、娜美或是小櫻等，幾乎沒有什麼特別。

這樣說來，如果想要在作品的精彩性做出差異，其實就要從第三人的配角著手了（※3）。

與這些人氣作品的配角角色相比，①的襯托角色遠野優子或敵人角色 Fire bug 稱得上是具有魅力的角色嗎？就像這樣，我們只要稍稍不注意，設定第三人、第四人的角色時就很容易敷衍了事。

少年漫畫的精彩程度當然也來自於主角與女主角的互動，或是主題本身的熱情程度；不過，大部分的情況都是透過具有魅力的敵人角色‧對手角色與主角們打鬥，或是襯托的配角給予主角好評或援助等而呈現出來的。

舉辦一場試鏡會吧！

不過，人氣漫畫應該花了數卷的份量塑造配角或敵人角色。短篇漫畫只有幾十頁，能夠演出角色的魅力嗎？

其實，閱讀到此的各位應該都已經知道訣竅了，那就是利用前一個單元完成的三十六人份的人物關係圖。扣除主角與女主角之後，要不要試試在其餘的三十四人中舉辦一場配角的試鏡會呢？利用九個舞台與故事努力創作的角色高達三十四人呢。相信各位的作品中一定會創作出具有存在感，也具有魅力的敵人角色。

所以，以三十六頁～三十七頁蒼井同學的①舞台為基礎，從剩下的三十四人中重新選出符合主角與女主角的襯托角色與敵人角色的配角。

※4 短篇漫畫的主角只有一人

感覺這部作品想把雪久與太郎並列為主角。如果是長篇漫畫，實際上是能夠設定兩個主角的，不過如果是短篇漫畫，請務必遵守主角只有一個人的規則。因為如果以數個角色的視角描述本來很短的故事，故事會變得很零碎，讀者也無法產生移情作用。另外，一旦視角過度變化，有可能發生讀者看不到故事重點的危險。

※5 女主角的吸引力

大部分的少年漫畫中，女主角角色都是大胸美人。另外，也有不少作品把重點放在女主角的美貌上。想認真畫少年漫畫的人很容易故意淡化女主角的美貌。不過，由於女主角的美貌是提供給讀者的良好服務，所以如果淡化女主角的美貌，就必須強調敵人角色等其他部分，提供讀者足夠的閱讀樂趣。

重新選出的四個角色

●主角　遠野雪久（17）（※4）

被阿佳蒂欺騙，能夠辨識念寫活版犯罪的少年。小時候住在親戚家時，家中遭到強盜入侵，堂妹的腳因此受傷而無法走路。犯人至今都還沒被逮捕。雖然性格看似冷酷，其實內心非常熱情，充滿正義感。由於孩時的事件影響，跟隨祖父習武。

●女主角　阿佳蒂（18）（※5）

從德國追到日本來尋找遺失的念寫活版，是神聖羅馬教會的使者。欺騙主角雪久使其成為自己的合作夥伴。很會說風涼話又看似冷靜，分不清是敵是友。一直以來被教會培育為間諜，所以不知道其他的行為方式。喜歡可愛的東西，有像女生的一面，不過卻隱藏這一面。與社會疏離。會說日語但不清楚日本文化。雖然沒有顯露出來，不過非常厭惡犯罪者。

●敵人1　太郎・瓦魯瓦利西亞（18）

魔王被遺忘的第二十一個兒子。因為是魔王與人類的混血，所以除了頭上的小角之外，外型與一般人無異。一直都跟附近的怪物廝混閒晃，不過卻突然被任命為魔王軍的將領。討厭麻煩的事情，愛好平穩的生活。不瞭解戰爭的意義，極為膽小，一旦被欺壓就會很容易投降。

●敵人2　杜拉（172）

全身穿著鎧甲的女騎士。是戰死的前任魔王軍將領（太郎兄）的得力助手，直接成為太郎的監護人。經常就事論事，自己的事或不必要的事一概不說。相信這就是騎士正確的生存方式，也不知道其他的生存方式。對於主上絕對服從。對於太郎「一句短笑話」等不按牌理出牌的行為感覺混亂卻又努力應對的樣子很可愛，同時也非常無趣。功力強大連軍隊內部也都畏懼三分，被其他派系視為眼中釘。

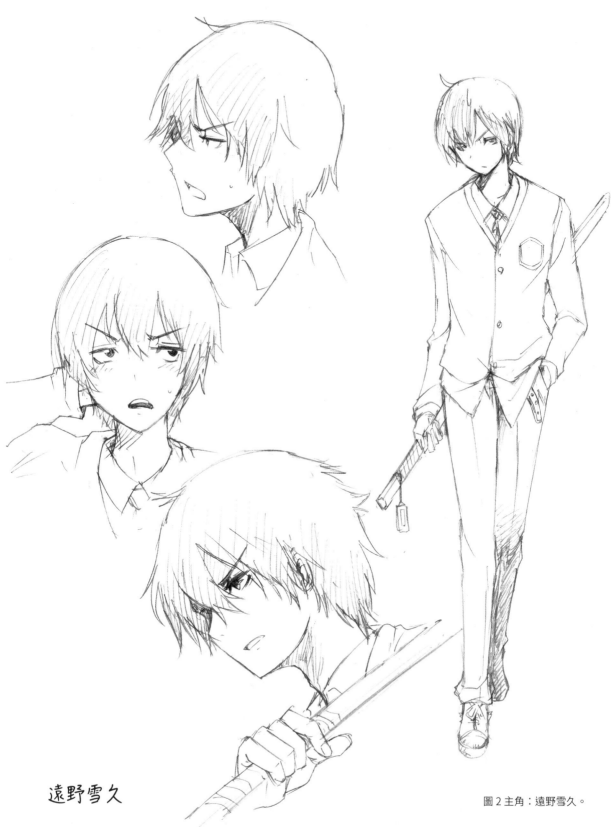

遠野雪久

圖2 主角：遠野雪久。

阿佳蒂

鯛魚燒！

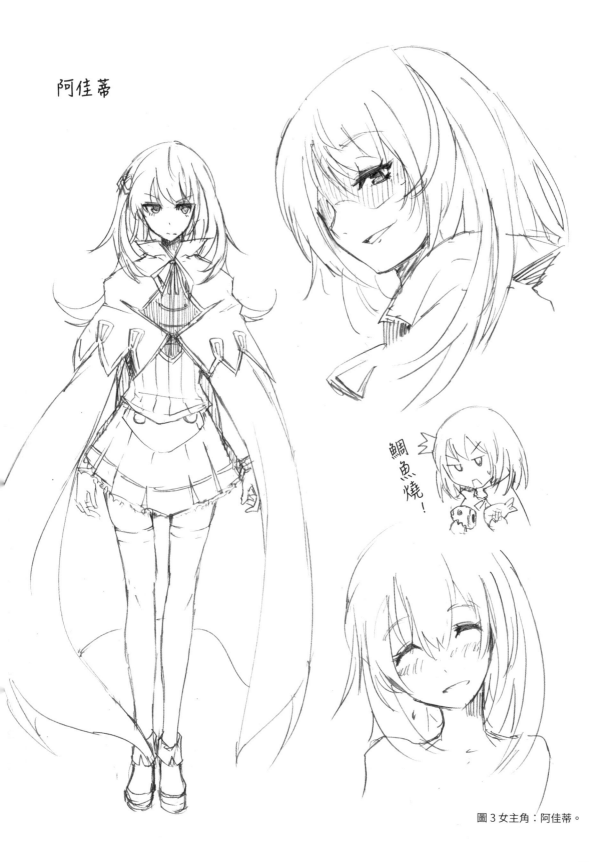

圖3 女主角：阿佳蒂。

太郎

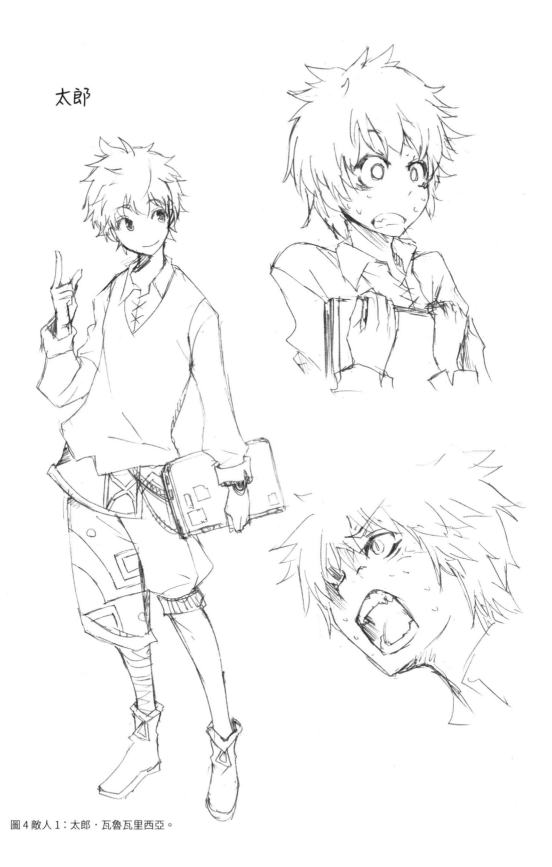

圖4 敵人1：太郎‧瓦魯瓦里西亞。

杜拉

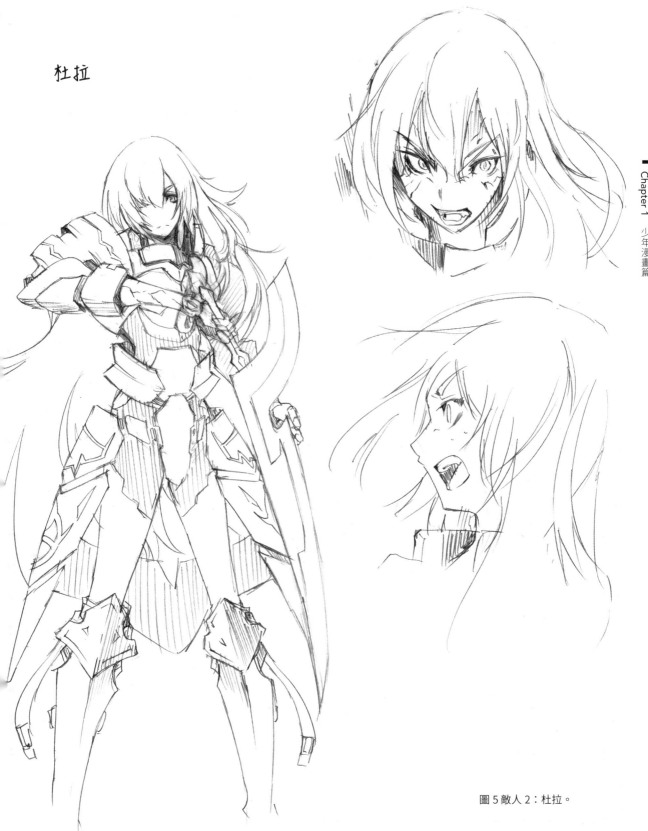

圖 5 敵人 2：杜拉。

※ 6 敵人角色設定穩重的性格

這次的敵人角色太郎·瓦魯瓦利西亞以及杜拉完全沒有設定壞人的特質。跟以前主角從頭到尾都是正義之士，敵人也自始至終都壞到骨子裡，與所謂勸善懲惡的故事相比，這裡的設定大幅降低那種氛圍。如果設定敵人角色也能夠讓讀者產生移情作用，就能夠擴展故事幅度，故事也會更具有立體感。

由於是從三十四人中選拔出來的，所以就算是原來人物關係圖中的主角或女主角也沒關係。在這裡就放肆地選出⑥的主角太郎·瓦魯瓦利西亞以及女主角杜拉作為配角試看。

雖然只是這樣的替換，各位不覺得這樣的故事性至少比最開始的遠野優子·Fire bug要來得好？不管怎麼說，他們原先可是其他企畫的主角級·女主角級的角色呢（※6）。各位腦中一定充滿該角色的背景故事與細節吧。就是要運用這些來塑造配角的魅力。

還有，人物關係圖中所寫的設定不會全部直接用在故事大綱或分鏡。寫故事大綱時，要重新調整設定，巧妙地讓後來選出的四人組合建立關係。

人物關係圖的好處就在這裡。事先設定多達三十六個角色，後面舉辦試鏡會時，這些角色就能夠作為配角的選項。請各位也從自己設定的人物關係圖中，試著找出看起來更有趣的角色作為配角。

在短篇漫畫中呈現角色魅力的方法

讓角色巧妙地出場，精簡安排故事情節。

到前一單元為止，我們找齊了主角・女主角・配角1・配角2等四個角色。

不過，其實接下來才要分出勝負。

主角與女主角最好已經認識

多數的長篇漫畫都會從角色們的「相遇」開始說起。由於平常都是看這些漫畫，所以我們也會不自覺地從主角與女主角的相遇開始說故事。不過，在三十二～四十頁的有限篇幅中，無法創作這種豐富而充實的劇情。

例如《航海王》的第一話就從魯夫與傑克已經是朋友，從彼此互相認同的朋友關係開始說起。正因為他們已是朋友，與山賊之間的紛爭造成他們的友誼差點出現裂痕，而這就成為故事的主軸。

所以在短篇漫畫中，建議各位從主角或女主角是已經認識的狀態開始發展故事情節。

具體來說，如果是三十二頁的漫畫，最開始三頁說明世界觀・設定，四～六頁左右介紹主角與女主角。

當然，角色之間相遇的場景也是需要的，不過盡量以回憶的方式呈現，以二～四頁的篇幅簡單介紹即可。

讓配角早點登場

還有一點要注意，就是配角登場的時間點。

在我看漫畫的體驗中，印象最深刻的配角就是人氣籃球漫畫《灌籃高手》中的三井壽與流川楓。他們都是負責提高主角・作品價值的襯托角色，而且具有強烈的性格。

三井本來是擁有籃球天分的天才型籃球員，因受傷的挫折而遠離籃球，變成不良少年。從第五

※1 大家也來試著創作「流川楓」吧？

我是《灌籃高手》的世代，這部漫畫連載當時，我深切感受到班上的女同學們有多麼崇拜流川楓。就算是現在的漫畫作品，也有許多是以流川楓這類的配角作為參考。以我的角度來看的話，《俺物語!!》的砂川就像是不打籃球的流川。我在第三章中，以流川四十歲時的模樣創作一個角色，請各位務必試著以自己的方式設定現代的「流川楓」吧。

集開始登場，到第七集為止經過一段迂曲折，最後終於回歸籃球隊。記得第一次看到三井回歸湘北高中籃球隊的畫面時，內心就像小孩一樣非常興奮，揣摩著湘北籃球隊加入三井這個特別的角色之後，不知會變得有多強大呢。

還有，另一個天才型籃球員流川與主角櫻木花道真正達到心靈交會是在最終集，第三十一集的地方（※1）。

然而，近年來的作品中，像流川或三井這種特別角色多半從故事的開場就早早登場，加入角色陣容。

以作者的理想來說，會希望花十集左右的篇幅，讓讀者充分地對主角產生移情作用，待時機成熟後，再將特別角色加入主角陣容。不過，現代的讀者可沒辦法那麼久。

我認為這可能是所謂社群網路遊戲的付費機制所造成的影響。如果你實際玩過這種社群網路遊戲，就會知道在遊戲的初期階段，只要付錢就能夠獲得特別角色。

以個人來說，我偏好以前那種忍耐再忍耐，最後才能夠獲得特別角色或特別道具的遊戲，或許現在年輕世代的價值觀跟以前已經有點不一樣了吧。

我經常思考，漫畫或其他娛樂作品的創作者不僅在作品中反映了自己的興趣取向，同時在本質上也必須創作滿足現代讀者、用戶的作品，或讓人覺得是新奇・有趣的作品。若想做到這點，就必須讓現在的讀者感覺「這個作者真的抓到我的心！」

不只是連載漫畫，僅有三十二頁篇幅的短篇漫畫更是如此。若不想讓讀者失去興趣，就不要讓擔任襯托角色的配角在後台等太久，早早讓配角出場比較好。

讓角色嶄露頭角的方法
在極短的篇幅中

若想在短篇漫畫的有限篇幅中介紹角色、讓

※2如何讓角色看起來具有魅力①

就算是在真實世界裡，有人擅長呈現自己的魅力，相反地，也有人不擅長突顯自己的魅力。就如同自我演出能力的這個說法，在人類的日常生活中也是有這種感覺吧。突顯魅力沒有共通的方法，每個人都要運用自己擁有的資質或能力，也可能會受到異性喜愛。我們在真實世界中無須強調魅力，不過在二次元的作品上，就必須經常呈現角色的魅力。

※3如何讓角色看起來具有魅力②

所謂呈現自己的魅力，總之就是主觀與客觀之間取得平衡。主觀指自己內心想要呈現的＝自己想畫的那樣的自己。角色也是一樣，首先是你能否畫出自己想畫而且看起來有魅力的角色？其次是假設這角色依照想法畫出來了，讀者或編輯又是如何看待這個角色？最理想的是，自己想畫的＝讀者或編輯想要的。然而，這世界往往不是自己想的那麼簡單。我在工作上也經常在想畫的與消費者想要的之間尋求妥協點。最後就會產生具有價值的魅力角色。

角色嶄露頭角，無論如何都必須讓讀者在事先深入瞭解（推敲思考）該角色。也就是在一個角色上花很多時間並思考該角色。

大部分漫畫家志向者設定角色時，只花五分鐘或十分鐘思考。與長篇漫畫相比，短篇漫畫可談論角色的篇幅確實只有一點點而已。雖然讀者看到的只是冰山一角，不過就算看不到海面下的大部分，編輯或讀者也想感受到角色的深度。而這個深度正是角色內心的深層部分，也會讓讀者產生「想知道這個角色的後續故事」之想法（※2、3）。

這裡列出深入挖掘角色的方法以及巧妙呈現角色的技巧供各位參考。詳細說明請參考前一本作品《讓角色活起來！最強漫畫故事講座》，建議讀者配合本書閱讀、研究。

如何呈現敵人角色的魅力

當主角群的角色都出場之後，大概從第八頁開始，引爆事件的敵人就會出場。在這裡必須下功夫突顯這個敵人角色。

深入挖掘角色的方法

①設定人物關係圖
②製作角色的簡歷，加上文案
③製作角色的日記・年譜

巧妙呈現角色背景的十個技巧
（主角版）

①在開場階段回憶
②在中場階段回憶
③倒敘
④明白過去事件發生的意義
⑤與朋友談起以前的事
⑥塑造回憶的地點・空間
⑦使用特殊道具
⑧使用關鍵字
⑨使用對白
⑩使用主題

※4
在本書的這個部分，我對各位提出了極為困難的要求。如果這裡寫的內容全部同時做到的話，就會產生「貪心地塞入太多內容，最後全部成為消化不良的膚淺漫畫」的危險。特別是新手階段，可以鎖定一個目標。例如「這次要讓讀者產生移情作用」、「總之把主角畫得帥氣吧」，這樣就會比較安全。

不過，如果真的想畫出精彩的少年短篇漫畫，就一定要有挑戰風險、超越困難的心理準備。

※5
希望高級生一定要挑戰看看。雖然我不能說出太不負責任的話，不過我們畢竟是無名小卒，如果希望超越其他漫畫家志向者或單行本作家出道、刊登連載作品的話，就必須創作出讓編輯佩服而讚嘆，或是感覺可能會暢銷的作品。因此，希望各位要創作以出人意料的平衡所構成的具有張力的作品。

一直到不久之前，或許敵人角色只要設定非常強大、帥氣就好，不過最近的趨勢變成就算是敵人或對手角色，也必須讓讀者產生某種程度的移情作用，並且感覺具有魅力。若想在極短的篇幅中讓讀者對敵人角色產生移情作用，可以從敵人角色的「弱點」、「反差」、「情結」、「優秀的部分」等處著手。

舉例來說，非常可怕的人不經意展現的笑容

巧妙呈現角色背景的十個技巧（敵人版）

①不出聲的笑以及意義深遠的台詞
②「那時我其實以為」的這句台詞
③呈現意想不到的另一面的狀況
④知道擁有的某項道具所代表的意義
⑤相關者對於該角色的說明
⑥出身背景被揭露
⑦日常生活被揭露
⑧身體上的怪癖（例如抖腳或叼香菸）
⑨決定性的台詞
⑩感情大幅改變

會讓人覺得他是好人。以敵人角色為例，雖然對主角們非常冷酷無情，但卻是個愛家的人，稍微運用一下這樣的小故事就會突顯角色的特色。當然，由於無法使用太多的頁數描述這部分，所以可以利用簡短的對白或小道具等呈現。因此，建議敵人角色也要確實製作一份人物設定表。

閱讀本書的讀者們，從初試啼聲的新人到即將出道的老手等，每個人的程度不一。另外，在初級生的階段中，很難全部熟練地做好以上幾點。只是請各位要瞭解，在自己出道前，或是技巧變得純熟而想透過短篇漫畫呈現精彩故事時，都必須具備這些技巧（※4、5）。

如果能夠靈活運用前面說明的技巧，無論敵、我角色應該都能夠展現魅力。接下來，如何運用該角色巧妙性地發展故事情節、呈現主題，以及提升繪畫能力表現角色的特色等，就是勝負的關鍵了。請各位以精彩的少年漫畫為目標，繼續加油吧！

1. 引導‧世界觀的說明

（獨白）自古以來，這世上存在著毀滅世界的魔族，以及總是在一旁阻止魔族毀滅世界的人類某個族群。人們尊稱這個族群為「GREAT KINSMEN」。

2. 現狀的說明

在道場中進行對決的雪久與女戰士阿佳蒂。阿佳蒂劍術高明，雪久看清這點，把插入腋下的短刀拔出：「勝負已定。如果妳是當真的話，我就死定了。」阿佳蒂感到懊惱。

阿佳蒂隸屬雪久一族的德國分部，因憧憬雪久的實力而來日本。雖然表面看來冷酷，卻完全隱藏不了對於雪久的憧憬之情（雪久本人則毫無自覺）。

> 如果設定故事長度約三十二～四十頁的話，故事大綱就要控制在十一～十三個段落。在這個範例中，開場是主角雪久與阿佳蒂在道場上比賽技藝，故事從這裡展開。故事設定兩人已是舊識，平時就常聯絡。這麼一來就能夠省去四～八頁交代兩人認識的情節。
>
> 另外，主角遠野雪久出身於江戶時代起就傳承至今的武術名門。這段設定是為了後面主角挺身為太郎、阿佳蒂以及杜拉戰鬥做準備。

3. 太郎登場

雪久獨白：「明天要保護那傢伙（指太郎）呐。」雪久一邊吃著超商買的冰棒一邊走回家，半路上杜拉突然出現襲擊雪久。

杜拉：「這樣的男人能夠保護太郎大人嗎？」雪久驚訝地用手上的冰棒木棒與超商買的零食（當成木劍以及投擲武器）攻擊對方。杜拉生氣反擊，展開猛烈攻勢，把雪久逼到一條死巷中，奸詐地笑著。雪久：「上當了。妳再往前一步就會踩到地雷囉。」原來雪久事先已在地面下埋設了地雷。

就在此時，聽到有人大喊：「等等！」太郎出現在雪久面前，熱情地與雪久打招呼。太郎：「好久不見，雪久♡你好嗎？」

> 在第一～二段向讀者介紹內部角色的關係，然後立即穿插外部角色太郎與杜拉出現的場景。由於這是兩人相會的場面，所以無論如何都需要相當的頁數。
>
> 其實關於二～三段，也有人建議蒼海：「主角不會太帥嗎？」因為主角輕易

範例

少年漫畫篇：故事大綱&分鏡範例

根據本章設定的角色嘗試寫出少年漫畫的故事大綱與分鏡。各位是否巧妙地畫出具有魅力的主角與敵人角色呢？

地打敗對手，更別說無論是身手或台詞等，都感覺主角太過帥氣。由於這裡是把主角介紹給讀者的部分，所以更需要透過其他方法傳達主角的魅力。如果考慮到後半的故事情節，可以設定主角是武器愛好者，例如打鬥時使用奇特的武器，或是做些與武器相關的逗趣行為等。

4. 重新向讀者介紹

雪久家。雪久與太郎、杜拉等人面對面正坐。太郎笑瞇瞇地說：「這是我日本侍從的家呢。真氣派。你看，這幅老虎的卷軸真有日本風。」杜拉一邊敬禮一邊說：「方才我打輸了。在這裡鄭重地自我介紹，我是主上太郎‧瓦魯瓦利西亞的侍從杜拉。」雪久：「還主上呢，怎麼看都是隻小狗。我啊，不知道為什麼從以前就一直被小狗喜歡。」雪久與太郎兩人開始抬槓。

阿佳蒂回來。阿佳蒂毫不遲疑地就拔劍往杜拉砍去。杜拉起身應戰。阿佳蒂：「這裡空間太小了，要不要去旁邊的道場好好比劃一下？我們好久沒一較高下了。」杜拉：「妳還是老樣子。」太郎說：「唉呀呀，你看看她們這對姊妹。」

5. 四人群體①

雪久家。阿佳蒂與杜拉在道場裡對打，兩人勢均力敵。雪久與太郎坐在緣廊一邊喝茶一邊看著她們兩人。雪久：「所以，那個魔王會議的護衛由我擔任？」太郎：「沒錯。我認為有杜拉就夠了，不過，無論如何我聽說日本這個武士之國有很多武士跟忍者，不知道他們會用什麼方式攻擊，對此感到有點擔心。還有……」雪久：「嗯，沒問題，如果這是魔王大人的命令的話（笑）。不過……好嗎？」（太郎露出有點難受的神情作為伏筆）。太郎：「那、那個，如果你護衛成功的話，我放在新城堡裡的那把青龍刀就送給你喲。雪久一樣還在蒐集劍吧？」雪久：「啊，如果是獻給魔王城的那把青龍刀的話，那一定很讚吧……」

概略說明，太郎是魔王的第二十一個兒子，以前從來沒有人在意他，不過因兄長突然死亡而成為新魔王。為了宣布繼承名號一事而巡迴拜訪世界各主要都市的惡勢力組織。還有，不只是武士或忍者，感覺也有實力強大的敵人會出現。

6. 四人群體②

壽喜燒。雖然是主從關係，但是大家都很開心。因為肚子都餓了，每個人都狼吞虎嚥。特別是杜拉超開心，「這就是日本的壽喜燒呀，我從來沒吃過這麼好吃的東西！」用餐完畢，太郎在起居室睡覺，杜拉在一旁戒備。雪久一個人看著月亮喝茶。阿佳蒂靠近，一臉憂慮：「明天搞不好就是世界末日了。」雪久輕輕地說：「我才不會讓這事發生哩。」

到此為止，已經為讀者介紹了四個角色。如果讀者對於這四人接下來要做什麼感興趣，那麼作者在第一階段就成功了。壽喜燒的場景就是為了這個而演出的「自在空間」。如果讀者在這裡感覺「啊，我也好想加入他們喔」，或是「今天晚上我也來吃壽喜燒吧」，那就大大的成功了。

7. 魔王會議

隔天，四個人參加魔王會議，雪久、杜拉以及阿佳蒂擔任護衛。太郎坐在寶座上，臉上露出與前一天完全不同的威嚴神情。雪久坐在太郎對面的豪華椅子，杜拉與阿佳蒂分別站在太郎兩側。

對太郎宣示忠誠的日本魔族們（百鬼夜行之類？或是武士、忍者？）。會議順利進行即將結束，阿佳蒂與杜拉稍感放心。

不過，就在此時，天花板的窗戶被打破，原來反對勢力從上方襲擊太郎。阿佳蒂與杜拉抵擋了反對勢力的人們，不過一道雷從打破的天窗落下（這部分呈現出太郎身體裡面一直以理性壓抑住的遺傳的強大能量，由於理性逐漸崩解而釋放出來）。

當角色都到齊之後，後面的問題就是，他們接下來要做什麼？

少年漫畫的故事中，主角一定要很活躍，因此讓身為主角的雪久擔任成為魔王的太郎的護衛，並且設定與某種敵人戰鬥。這也就是為什麼太郎與杜拉要來日本的緣故。

只是，如果雪久大展身手，與杜拉、阿佳蒂聯手保護太郎的話，最後這四人就會完全成為內部角色，然後演變成在「武士之國日本」的「許多武士與忍者」的狀態下保護太郎的故事。這麼一來，就只能再推出新的敵人角色，或是雪久只能跟一堆武士或忍者對打。不過，這樣的做法對故事當然非常不好。

8. 太郎變身

會場內部一片混亂，相關人員點亮熄滅的蠟燭。結果發現，坐在寶座上的是釋放魔王力量、面露邪惡笑容的太郎。杜拉身負重傷倒在一旁，阿佳蒂仍試圖與太郎對峙，但是毫無抵抗力量。太郎從寶座起身，從容不迫地說：「住在日本的魔族們啊，我現在命令你們消滅人類，燒毀整個國家。」雪久也從容地坐在椅子上，聽到太郎以僅存的理性說出：「我不想這麼做。」

9. 雪久的回憶

年幼的雪久與太郎。太郎大暴走，附近躺了許多人類的屍體。太郎哭著說：「我不想這樣做。雪久總有一天會跟我並肩作戰吧。」雪久說：「我自己決定我想待在什麼地方。我之所以在這裡，是因為你是我的朋友。」

（從回憶中返回現實）這時，雪久與太郎四眼對望，雪久說：「你放心，我在你身邊。」

雪久拔出劍一躍而起。阿佳蒂逐漸失去意志：「……不要，你會死！」

要如何讓這四個從關係親密的夥伴轉為對抗的局面？思考到最後的結果，突然想到把劇情變成「雪久與杜拉、阿佳蒂守護太郎以對抗太郎」。故事情節變成太郎體內的力量違反本人的意志大暴走，藉此建立主角雪久與敵人角色太郎的對立結構。

如果是這樣的劇情就無須設定新的角色，也不用另外設定暴走太郎的角色特性。更好的是，讀者已經某種程度產生移情作用的角色夥伴們互相對打的局面，更增添故事的可看性。

10. 雪久與太郎的戰爭

展開殊死戰的太郎與雪久。阿佳蒂與杜拉雖然負傷，但也在一旁救援。

11. 雪久的勝利

雪久使出最大的力量給太郎重重的一擊。太郎昏倒。身體回復到原來的狀態。雪久與太郎兩人都只剩一口氣。雪久聽到太郎微笑地說：「我知道你辦得到，雪久。」雪久笑道：「真是……麻煩的傢伙。」雪久握住太郎的手，扶起太郎。阿佳蒂與杜拉並肩看著他們。杜拉：「遠野雪久……了不起。」阿佳蒂插嘴：「本來就是。」

12. 完結篇

幾天後，在雪久家對打的阿佳蒂與杜拉。太郎與雪久兩人無所事事地坐在緣廊上看著她們。雪久手上拿著一把珍貴的寶劍。雪久：「下次見面不知道是什麼時候了？」太郎：「魔王可是很忙的。所以，嗯，下次你來看我。」雪久：「才不要，我討厭搭飛機。」太郎：「偷偷告訴你，魔王城裡有好多讓人驚嘆的武器喔。」雪久：「真的嗎？嗯，好為難啊。」太郎：「歡迎你隨時過來。」雪久與太郎互相擊拳。

Chapter 2

少女漫畫篇

第二章以女孩主角與男主角的兩人關係為基礎，說明設定少女漫畫的重點。

Lesson 01 少女漫畫的基本結構

本章將針對少女漫畫進行分析，請各位實際創作漂亮的主角與男主角之戀人關係。

> 少女漫畫有一半是真的，一半是假的。細膩描寫情感的變化，讓讀者怦然心動。

出場的角色數量少

若從角色的觀點來看少女漫畫的特色，那就是出場的主要角色數量比其他漫畫類別少。

例如，就算是近年來的人氣作品《好想告訴你》，基本上也只有擔任主角的女孩黑沼爽子以及戀人關係的男孩（男主角）風早翔太等兩個主要角色。第一集中間雖然出現了矢野綾音等具有魅力的配角，不過基本上故事的主軸還是放在主角與男主角兩人的情感流向。

這種情況在短篇漫畫也一樣，少女短篇漫畫基本上只由主角與男主角構成。如果出現第三、第四個角色，通常就會被批評為「沒有鎖定焦點」。

舉例來說，我的學生以前曾經畫過一部三人

角色的三十二頁短篇少女漫畫。舞台設定在一個離島，島上只有兩名同年級的女學生。男主角來到這個島上，三人發展成三角關係。故事內容討論主角到底應該珍惜友情還是抓住愛情。我認為故事寫得很好，也深受感動。然而，數家漫畫雜誌的編輯都認為「沒有清楚說出到底想寫戀愛故事還是友情故事，很可惜」。如果該漫畫的作者實力更強的話，或許不想聽到這種評論吧。不過，少女漫畫這個類別就是要求這麼單純的故事情節。

因此，在少女漫畫中出場的角色最好就只限於擔任主角的女孩，以及戀愛對象的男孩（男主角）兩人就好。

至少投稿商業誌的短篇少女漫畫不能像《NANA》（※1）那樣出現各種角色，故事既描寫

※1《NANA》（作者：矢澤愛／集英社）
電影也大賣的流行少女漫畫。故事裡有兩位主角，分別是為了與住在東京的男友同居而離家前往東京的小松奈奈，以及為了在音樂界嶄露頭角而前往東京奮鬥的大崎娜娜等，以此二人為主角的群體漫畫。小松奈奈回到自己家中後，發現鐵粉的樂團成員們在自己家中打麻將的橋段，演出的手法提高了角色的價值。

友情又談論愛情。雙主角的故事或許有一天也想試試看，不過很遺憾地，不能用在短篇少女漫畫上。

請記住，跟少年漫畫相比，少女漫畫的角色少，同時也要以既定的角色配置來發展故事情節。

故事情節是固定的

另外，我在第一章中提過，少年漫畫的故事情節自由度低，其實少女漫畫的故事情節更保守，至少在投稿階段，套用固定模式的故事會比較討喜。更簡單來說的話，就是主角與男主角戀愛，經過一番波折終於獲得完美結局。這是經過無數次重複的經典模式。

我想理由之一是因為少女漫畫這個類別是給還沒有實際戀愛經驗的女孩們看的，在這種情況下，比起奇特、罕見的戀情，經典、簡單易懂、能夠產生移情作用的保守戀情比較受到喜愛。

從相遇之後開始寫也ＯＫ

只是，與少年漫畫不同的是，少女漫畫就算從角色相遇開始說起，也能夠在三十二頁的篇幅中構成完整故事。這是因為出場的角色少，同時大部分的場景都在校園裡面，所以無須說明世界觀的緣故。

當然，就算從第一頁開始主角就愛上男主角，瘋狂地陷入單相思，這樣的劇情也可以。這樣就能夠省去兩人認識的部分而創作出內容充實的劇情。

角色的感情變化很重要！

從主角與男主角認識的部分開始說起？或是兩人已是熟識？因說故事的方式不同，故事的構成方式也稍有改變。不過，不管怎麼說，就如次頁所示的那樣，兩者的基本結構都相同。

就像這樣，少女漫畫在角色數量與故事情節

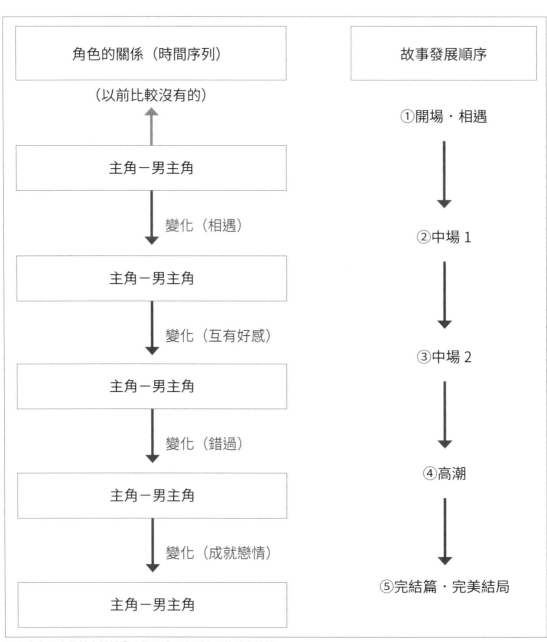

角色的關係（時間序列）

（以前比較沒有的）

主角－男主角

變化（相遇）

主角－男主角

變化（互有好感）

主角－男主角

變化（錯過）

主角－男主角

變化（成就戀情）

主角－男主角

故事發展順序

①開場・相遇

②中場 1

③中場 2

④高潮

⑤完結篇・完美結局

圖 1 少女漫畫的基本結構①：依照時間序列發展的故事情節。

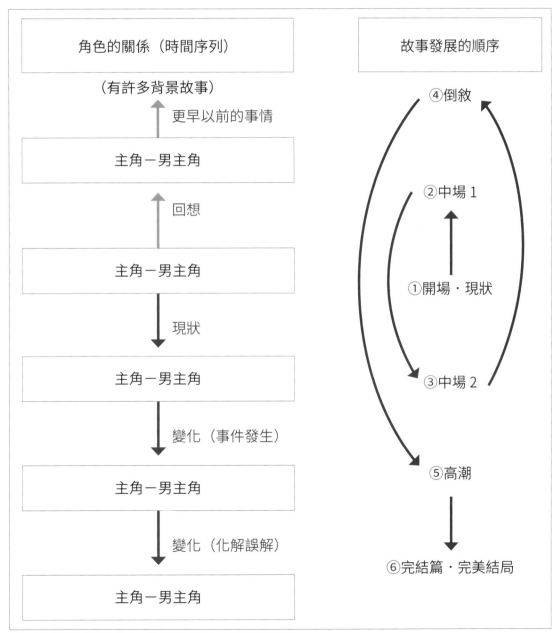

角色的關係（時間序列）

故事發展的順序

（有許多背景故事）

更早以前的事情

主角－男主角

回想

主角－男主角

現狀

主角－男主角

變化（事件發生）

主角－男主角

變化（化解誤解）

主角－男主角

④倒敘

②中場 1

①開場‧現狀

③中場 2

⑤高潮

⑥完結篇‧完美結局

圖 2 少女漫畫的基本結構②：讓充實背景更加充實的故事情節。

上有很大的限制，因此，這裡就跟第一章的少年漫畫出現相同問題，那就是如果設定了人物關係圖，大概任何人都會想出類似的故事情節。

那麼，該怎麼做才能與其他的少女漫畫產生差別呢？

在此，創作少女漫畫的絕對必要條件就是，具備著追著主角與男主角的情感動向不放的技術。

畢竟少女漫畫的出場角色少，而且跟少年漫畫等其他類別的漫畫相比，少女漫畫本來就是藉由描寫角色的情感變化為故事情節發展的漫畫類型。

本書將主角與男主角的情感發展方向稱為「感情線」。主角與男主角相識、感情如何發展，男主角對主角的想法是什麼、感情如何變化等等，以上種種作者都確實掌握，然後詳實描寫感情的動向並與讀者分享，這才是最重要的。

總之，如果能夠細膩地描寫主角愛慕之心，

讀者對此產生同感，移情作用，也覺得心動就可以了。

如果是這樣的話，少女漫畫的劇情與其說是物理性的大事件，不如說是在某件事中，兩個角色的感情線大幅搖擺，而故事情節也就隨著感情的變化而展開。

前面提過，少女漫畫偏好保守的戀愛故事，或許你會以為是「保守的戀愛劇情？」。不過，漫畫也具有非現實虛擬世界的一面（現實中不可能發生的設定）。

你必須寫出一半真實（保有真實性）一半虛假，足以帶給讀者幻想的故事。這裡的斟酌非常重要，你必須具備既讓讀者不會覺得「哪有這種戀情」，卻又巧妙地騙過讀者的技術。

如何讓讀者怦然心動

若想要有效地描寫角色的感情變化，通常取

決於你能否精彩創造令人怦然心動的情境。

前陣子非常流行「壁咚」這個詞彙，指的是身材高挑的男子俯視著靠著牆的女孩步步進逼，這樣的舉止對於多數女性讀者而言，就是萌點、悸動的關鍵。我們當然必須巧妙地創作故事情節，不過也必須多多製作這種讓人感到**悸動的情境。**

由於少女漫畫的讀者是女性，所以可以營造一些例如男主角脫掉上衣後露出精實體格等稍微有點性感的畫面。這種情況就會創造出下一個單元將提到的「反差」。例如男主角脫上衣之前故意描寫得弱不禁風的樣子，等到男主角脫掉上衣後，主角內心浮現：「○○平常看起來弱不禁風，但是脫掉上衣後，卻露出健壯的體格。」這樣的演出效果更好。從這裡開始，如果套用固定模式，描寫主角內心小鹿亂撞，「怎麼了？為什麼我感覺……」，就可以精彩說出主角的感情動向。把讀者喜歡看的怦然心

動情境作為影響角色感情走向的契機。

在漫畫的畫面上。例如，徹夜未眠的上班族終於完成企劃書，放鬆領帶抽根菸。如果畫得好，女孩看了應該也會感覺心動吧。其他的畫面還有很會開車、帥氣地射箭、美味地吃著義大利麵等等。

舉出這些動作之後就會發現，其實宮崎駿導演的動畫裡摻雜了許多這類的要素。不只是少女漫畫，娛樂作品中成為畫面的動作、情境都可說是很重要的。

順帶一提，很多人平常的舉止行為都可以用

利用人物關係圖製造「反差」

使用人物關係圖，實際創作漂亮的主角（女孩）與男主角（男孩）的戀人關係吧。

重點在於如何**精彩地描繪男孩的魅力**，以及**女孩的怦然心動**。

利用反差突顯角色特色

那麼，我們要如何掌握少女讀者群，創造出讀者「怦然心動」的狀態呢？

若想要擴大感情的振幅，最合理的做法就是製造所謂的「反差」。

例如平常總是不正經愛說笑，遇到緊急狀況時卻成為一個非常可靠的人，或是平常一副冷酷的模樣，其實卻是一個非常關心人物。各位的真實經驗中，是否有這樣的朋友存在呢？就把這樣的經驗放在漫畫的非現實虛擬世界中放大演出。

具有這種反差特色的男主角帥氣地保護主角時，喜愛少女漫畫的讀者內心就會產生怦動感。本書使用圖1的人物關係圖，在角色設定階段就先運用這個訣竅。

少女漫畫的人物關係圖

少女漫畫的人物關係圖裡，有六種類型的主角以及與主角有戀人關係的男主角。

首先，以粗線圍起來的部分表示主角的角色類型。

「普通型」指主角沒有特別優秀或奇特的性格或能力。在這裡就要賦予溝通能力以製造多

主角的類型

① 普通型但溝通能力強
② 普通型且溝通能力普通
③ 普通型且溝通能力弱
④ 酷帥型
⑤ 奇特型
⑥ 天才型

	主角類型	主角詼諧部分	主角嚴肅部分	男主角詼諧部分	男主角嚴肅部分
①	普通型（溝通能力強）				
②	普通型（溝通能力普通）				
③	普通型（溝通能力弱）				
④	酷帥型				
⑤	奇特型				
⑥	天才型				

圖1少女漫畫篇的人物關係圖。

※ 1 現代人與溝通

我現在四十歲，高中時沒有呼叫器。總之，若待在自己的房間裡，就會完全斷絕與外部的溝通。

現在各位如果沒有智慧型手機或電腦的話，也無法一直待在自己的房間裡吧？我想多數人都會感到極大的壓力或不安。我自己也是如此。我們必須經常意識到這樣的現代人就是我們的目標讀者。

樣性。

為什麼要著眼於溝通能力呢？那是因為現代人對於溝通非常在意的緣故。進入二十一世紀之後，智慧型手機等溝通工具有了急遽的發展，這樣的進步大幅提升我們對於溝通的關注。使用 Twitter、Facebook 或是 Line 等社群工具的人也不少吧（※ 1）。

現代人多半對自己的溝通能力隱約有著不滿與不安的感覺，所以如果創作一個溝通能力強的角色，讀者就會產生類似憧憬的心情，反過來說，如果創作一個溝通能力弱的角色，則讀者幾乎會在無意識當中對該角色產生移情作用。

其他還有酷帥型、奇特型、天才型等角色。

讀者對這三種角色較難產生移情作用，所以很難設定為主角。不過還是可以用來增加角色的類別。如果畫得好的話，應該也有機會成為一個有特色的好角色。

詼諧部分與嚴肅部分

橫軸就是每個主角與男主角的設定。這裡最重要的就是詼諧／嚴肅部分的區別。少女漫畫中，為了讓讀者產生怦然心動的感覺，製造反差是非常重要的，所以無論是主角或男主角，都要設定詼諧部分與嚴肅部分。製造讀者認為有趣的反差很重要。

實際暢銷的作品中，有許多都是成功運用角色反差的作品。

人物關係圖範例

請看七十四～七十五頁的範例。這是我的學生蜜野 Makoto 所寫的範例。這個少女漫畫篇的插圖也是我的學生中擁有非常優秀成績的新人漫畫家所畫的。蜜野 Makoto 的作品除了以單篇刊登在二○一二年集英社《Cocohana》十月號的別刊裡，另外也在正刊中獲得刊登·短期連載，是受讀者矚目的新人漫畫家。

請各位看看蜜野 Makoto 設定的人物關係圖。

感覺是很有趣的角色群吧。以我個人的角度來說，我最喜歡⑤奇特型的米山乃愛；男主角中，酒井龍介與椿山宏太則是有魅力的角色。

這個人物關係圖並不是直接採用最初階段的戀人關係，所以請務必設定各種有趣的角色，特別是男性角色要多樣化才好。

接下來，請各位像蜜野 Makoto 那樣，填寫次頁的人物關係圖吧。這個圖也跟少年漫畫一樣，男主角與主角不見得要具備相同性格。

反過來說，如果設定主角溝通能力弱，但男主角的溝通能力很強的話，就會類似《好想告訴你》中黑沼爽子與風早翔太這對戀人。請各位在腦中一邊取得平衡，一邊填寫這份六×四格的角色設定。

如本書一再重複的，請以自由、輕鬆的心情設定人物關係圖。並不是集中精神督促自己「來吧」，來設定一個反差效果」，而是以模糊的想法，「如果有這樣的反差應該會很有趣吧」，

用這樣的心態來進行設定。

本章最後將會根據人物關係圖實際寫出一個故事大綱。其中出現的許多反差並沒有出現在人物關係圖中。就把人物關係圖視為設定反差的基地吧。

	主角類型	主角 詼諧部分	主角 嚴肅部分	男主角 詼諧部分	男主角 嚴肅部分
④	酷帥型	**星谷霧（15）** 就讀女子學校的國三生。經常保持冷靜態度。身材高挑，若不穿制服就會被誤以為年約二十歲。手巧，任何事情都能夠完美處理。粉絲團分成激進派與穩健派，兩派對立，但她對此毫不感興趣。一個月內有十人來告白，但她全部拒絕。沒有目標也沒有希望，也沒有想要的東西。	**星谷霧（15）** 雙親感情不睦，體會到「愛情或戀情一定有結束的一天」。無法理解在那樣的不安定中漂浮或緊抓著不放的感覺，覺得自己一輩子都與那些無關。上學途中被健太郎接近而感到焦躁。因為對方太煩人，所以約定「如果你能夠毀滅我的粉絲團，那我就可以跟你交往」。	**鹽田健太郎（17）** 大家公認學校裡最輕浮的男生。雖然人長得帥，但是多話與讓人無言的性格。若是真的喜歡就會勇往直前。喜歡所有的女人，特別是看起來像大人的女孩。上學途中在公車站看到小霧而一見鍾情，從那時起就意氣風發地發誓著要讓小霧對自己刮目相看！	**鹽田健太郎（17）** 雖然雙親感情不睦看在眼裡，但反而產生「喜歡的人一定要確實說出口」的想法，也盡全力展現自己的想法。小霧同意「如果能夠毀滅粉絲團就可以跟你交往」，但是自己卻輕易地毀掉這個機會，前途困難重重。
⑤	奇特型	**米山乃愛（16）** 為了跟外星人取得聯繫，在校舍屋頂的一角偷偷種植苦瓜。從以前就喜歡 SF 作品，相信有一天自己的身體也會發生相同現象。預測可能會被迫懷上外星人的小孩，所以總是穿著男生制服、剪短頭髮作為保護色。希望有機會能夠去日本宇宙航空研究開發機構（JAXA）參觀。	**米山乃愛（16）** 有著像洋娃娃般可愛的臉龐，發言奇特，所以身邊的人靠近後又離開，這樣的情況不斷重複發生。同學上傳一張奇蹟的相片而被廣為流傳。被媒體以「電波系 JK」大幅報導。因奇特的發言及外貌，瞬間被尊為國民的偶像。	**高橋桃大（18）** 受到喜歡的藝術家影響，把頭髮染成綠色。由於外表的關係，在學校就顯得很輕佻。課堂上光明正大地以手機聽音樂，中午休息時間在屋頂上進行樂團練習以殺時間。悠閒的性格、壯碩的體格。不在意小事。有一天在屋頂上發現苦瓜，就摘下來喀茲喀茲地吃了起來。	**高橋桃大（18）** 農家出身的桃大是獨生子，猶豫著將來是否要繼承家業。雙親說由桃大自己決定，但桃大知道如果不繼承家業，雙親會傷心。要去東京上大學玩樂團，做自己喜歡的事情嗎？現在已經面臨不做決定不行的時候了。
⑥	天才型	**松崎明日香（18）** 小六時就出道成為小說家，後來也推出許多暢銷作品。工作效率高，除了學業之外，也出版十本以上的作品。因為睡眠時間短，每天都會去住家附近的海邊散步看日出。擅長猜測別人的年齡與職業。翹髮是其個人的情結，會以夾子夾住隱藏起來。與在二手書店認識的祥吾交往。	**松崎明日香（18）** 常常被傳播媒體採訪，所以很容易被認出。最近找不到想寫的題材，所以寫不出小說。但也不認為這是什麼大問題。喜歡看祥吾開心做菜的樣子。雖然想跟祥吾結婚，但是由於年齡的差距加上祥吾離婚的經歷，所以遭到雙親反對。	**岡本祥吾（38）** 二手店的店員。高中畢業後立刻繼承老家的二手書店。興趣是做菜，建立一個愛好烹飪者聚集的網路平台。最擅長的是義大利料理。溫和親切，總是帶著笑容。很容易相信人所以也容易被騙，但自己卻不在意這點。比起自己的事情，更優先為別人著想。是明日香的小說粉絲，也很崇拜她。	**岡本祥吾（38）** 有一次離婚經驗，單親撫養一個兒子。感覺十八歲的兒子最近因為明日香的緣故而變得跟自己疏遠。非常重視、愛戀明日香，但覺得她寫不出小說是自己的關係，內心覺得自己有責任。因此，斷然決定在她高中畢業之前，兩人要保持距離。

	主角類型	主角 詼諧部分	主角 嚴肅部分	男主角 詼諧部分	男主角 嚴肅部分
①	普通型 （溝通能力強）	**鶴田春（17）** 活潑有朝氣的性格。很容易迷戀，如果喜歡上了就會義無反顧地立刻向對方告白，但都被拒絕，不過也不會因此而受挫。不會念書但運動很在行。神經很大條，例如會把調味海苔當成手機帶到學校去。喜歡鄰座的龍介。	**鶴田春（17）** 為了炒熱現場氣氛而表現得過度開朗，所以最近有時會感到有點疲憊。以龍介為目標的女孩太多，使得自己失去信心。在課堂上寫信傳給龍介，拚命地表現自己，但還是進行不順利。知道龍介的本質，更喜歡他灰心喪志的模樣。	**酒井龍介（17）** 籃球社社長。入學時角色設定錯誤，在學校演出積極可靠的角色。私底下使用可愛的 Line 貼圖。除了籃球以外，所有事情都優柔寡斷。如小春說的「很愛虐人的臉」，但其實是很愛被虐的人。誤以為小春很愛虐人，被小春吸引。	**酒井龍介（17）** 真正的自己是弟弟的性格，但卻一直扮演著領導者，對此總覺得不協調也覺得很累。決定保持這樣的狀態直到畢業，覺得這對朋友跟自己都好。男性友人們告知喜歡小春，所以龍介苦惱著應該壓抑自己的想法還是應該向小春表白心意。
②	普通型 （溝通能力普通）	**鈴木二子（16）** 國中時期遭到霸凌，上了高中後朋友變少，交了一些普通朋友。與宏太是鄰居，從小就喜歡他。希望能夠盡量待在宏太身邊，擔任男子排球社團經理。講究裝潢、居家服。認為一定要以宏太的幸福為首要考量。	**鈴木二子（16）** 國中時期曾與宏太交往。現在為了不給宏太帶來麻煩，所以在學校也只是躲在遠處看。自己的房間窗戶向著宏太的房間，所以偶爾宏太會跟自己說話或是秀自己養的寵物兔，這時就會覺得很開心。最近越來越無法壓抑想跟宏太說更多話的心情。	**椿山宏太（16）** 沉默寡言的高中生。平日去排球社團，假日去學校附近的卡拉 OK 店打工。內心的夢想是用積蓄去國外看極光。有許多男性朋友，因為與男性友人感情太好以及拒絕所有女孩的告白，所以被女孩懷疑「椿山是不是喜歡男生」。平常外表冷酷但對寵物兔沒有抵抗力。	**椿山宏太（16）** 曾經與二子交往，但由於二子被霸凌而分手。從此小心過著不要被喜歡的生活。學年成績第二名，不過那是他故意讓自己不要拿第一。半強迫被拍的相片成為讀者投票而刊登在雜誌上，受到班上同學矚目，對此感到很厭煩。覺得現在沒有交女朋友的必要。
③	普通型 （溝通能力弱）	**橋本柚乃（17）** 內向的高中生。是銅管樂團團員，負責長號。每週六會在住家附近的公園練習吹長號。最怕小狗，但是練習時小狗都會靠過來。不曾喜歡過誰，但是最喜歡看少女漫畫，也嚮往交往的滋味。有點傻氣。	**橋本柚乃（17）** 無論是外貌或內在都沒自信，總是無法說出腦中的想法，被妹妹點出這點。因換班而與唯一的朋友分開，努力交朋友卻徒勞無功。在銅管樂隊比賽中被賦予重任，瘋狂練習，卻在正式比賽中失敗。為了對此表示負責而打算退出社團。	**荻野讓（22）** 大學生，是柚乃的家庭老師。在雙親的大型醫療器材製造公司獲得錄取資格。極簡主義。興趣是喝遍各咖啡店、登山、看電影。應對得體，基本上別人都能處理很好，只是討厭被束縛。看待柚乃就是一個可愛的學生而已。	**荻野讓（22）** 家庭富裕，自己的能力也很強，所以只要是想要的都能夠拿到手，也因此不太知道別人的辛苦。有時會覺得生命空虛。甚至覺得活到四十歲左右就好。跟女性交往也不持久。從來沒有遇到真正喜歡的對象。

圖 2 蜜野 Makoto 的人物關係圖範例。

※ 2　利用洗牌產生偶然性

人類思維的極大部分是以邏輯形成，所以如果沒有下點功夫就設定漫畫的梗或是角色的戀人關係，多半都會寫出恐怖而老套的情節，或是看過好幾百次的橋段。

以前經讀過在廣告公司工作的文案編輯所寫的創意術，其中有一個訓練方法是，花一天的時間就只拍「黃色的物品」，訓練自己連結這些黃色物品以激發有趣的創意，當時我內心感到相當敬佩。把戀人角色重新洗牌時，也請務必讓自己的頭腦保持彈性，不斷地從錯誤中學習，自然會在「偶然」的情況下發現有趣的戀人關係。

戀人關係重新洗牌

填寫完人物關係圖之後，請一邊看著這張表格，一邊思考自己喜歡哪個角色？哪個角色會表現得比較好？像這樣在腦中進行試鏡大會各位腦中一定會有一個角色讓你覺得「想用這個角色！」如果沒有這樣的角色，那就在人物關係圖中重新設定二十四種類型的十二個角色吧。

少年漫畫篇中也提過，如果是現實世界的試鏡會，就算不喜歡眼前的十二位男・女演員，也會因為預算上的考量而無法再開一次試鏡會。不過，漫畫的試鏡會是在各位的腦中進行，所以不用花任何一毛錢。另外，因為這是接下來至少要一起相處二百～三百小時的角色，所以請一定要努力，直到真正喜歡的角色出現為止。

如果找到數個想想使用的角色，就試著幫這些角色另外建立一段戀人關係吧。就像這樣，把

這次設定的角色重新洗牌，建立新的戀人關係（※2），透過這樣的做法就能夠發現對稱的、類似的、具有意外性、有趣的主角與男主角的組合。

在本書的範例中，我與蜜野小姐討論，又試著成立兩段新的戀人關係。

● 範例之一

第一對情侶是③普通型溝通能力弱的主角橋本柚乃與②的男主角椿山宏太（七十八～七十九頁）。我們討論後決定的目標是，如果刻意把寡言的兩人放在一起會如何呢？應該會很有趣吧。少女漫畫的標準戀人模式應該是寡言的主角配上多話或朝氣蓬勃、爽朗性格的男主角，不過這次我們打算試著反其道而行。那麼，內向的高中生橋本柚乃與沉默的高中生椿山宏太是否會精彩演出兩人的故事呢？

在此，我請密野小姐在腦中運作這兩個角色並且畫出草稿。我想各位應該也都在筆記的角落或空白紙上畫出各種不同的草圖了吧。其

※3 讓讀者對於奇特型角色產生移情作用的方法

奇特型主角非常不容易讓讀者產生移情作用。如果是無須產生移情作用的搞笑或無厘頭故事,那就沒問題。不過,如果是少女漫畫,產生移情作用就非常重要,所以採用奇特型主角時必須特別小心。

若想讓讀者對奇特型主角產生移情作用,就要利用該角色的背景故事(故事開始前角色的過去歷史),簡單易懂地對讀者說明為什麼該角色的價值觀與一般人不同。

只是,短篇漫畫因為頁數限制,多半不容易做到這點。所以我覺得主角還是採取普通型,練習經典的少女漫畫比較安全。

※4 對話的練習

各位平常是否會練習對話或獨白?對話就是我們日常生活中進行的行為,所以一般人總是不知不覺地就以為漫畫上也能用。其實日常生活中的對話與漫畫世界的對話是完全不同的兩回事。

若想要練習對話,首先要建立情境,讓情境中的角色們對話。舉例來說,情境是主角腳扭傷,讓男主角攙著她回家。在這樣的情況下,其實以前男主角喜歡女主角,還有,在久違的同學會中,當男主角知道對方有意思,又喜歡女主角,當雙方都知道對方有意思時,兩人會如何對話呢?就像這樣,如果在女孩們可能會喜歡的情境下練習對話,我想各位的對話能力或獨白能力一定會迅速提升。

中的要領就在於試著製造各種兩人相遇、對話的機會。一開始或許進行得不順利,幾乎不開口說話的兩人之間,會產生什麼樣的對話內容呢?真的很期待。真希望兩人最後會開心地聊天呢!

● **範例之二**

接著是⑤米山乃愛與①酒井龍介這對戀人(八十~八十一頁)。天真浪漫的乃愛非常討喜,所以真希望她能夠在作品中出現,不過如前所述,不只是少女漫畫,娛樂漫畫最重要的就是讓讀者產生移情作用,從這個意義來說,會對乃愛產生移情作用的讀者可能就不多了(※3)。因此,我們擬定的策略是把普通型的酒井龍介設定為主角,透過龍介的反應或獨白,讀者也一起愛上了乃愛這個女孩。順帶一提,如果少女漫畫家志向者投稿的內容是以男孩為主角的話,在以前是不太受到好評,不過最近越來越多編輯認為如果故事內容夠精彩的話也能接受。

讓戀人之間對話

那麼,第二對戀人就產生了。首先請讓蜜野小姐畫「草圖」。目標是透過草圖,讓蜜野腦中的這兩組戀人變得生動活潑,也不斷對話(八十二~八十三頁)。

如前所述,短篇少女漫畫只要決定好角色的戀人關係配置,接下來如果具有結構能力的話,就能夠套用慣用模式創作故事。而且,一旦習慣之後,完成作品就沒有那麼困難了。因此,請各位一定要在這裡花點時間,細火慢燉地琢磨角色的設定。若是這種情況,兩人會有什麼反應?會說些什麼話(※4)?不斷地累積練習,作品自然會產生深度,也更具有立體感。因此,不要思考故事情節,先享受受這份作業吧!

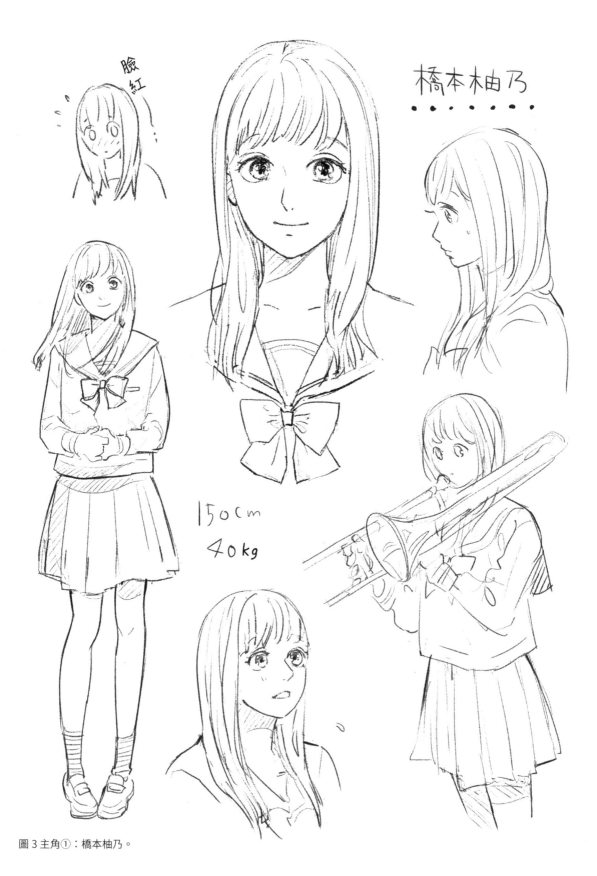

臉紅

橋本柚乃

150cm
40kg

圖3 主角①：橋本柚乃。

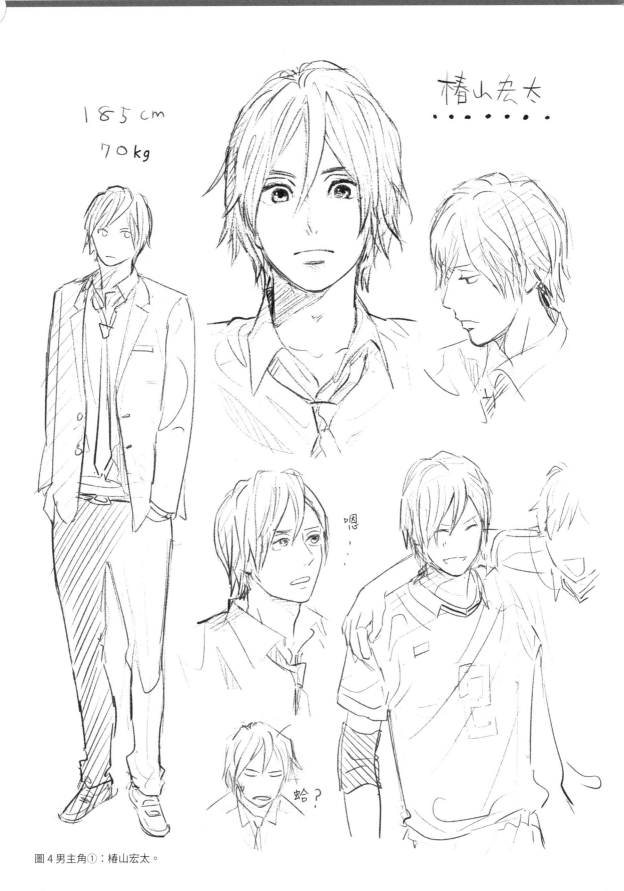

185cm

70kg

椿山宏太

嗯⋯

蛤？

圖4 男主角①：椿山宏太。

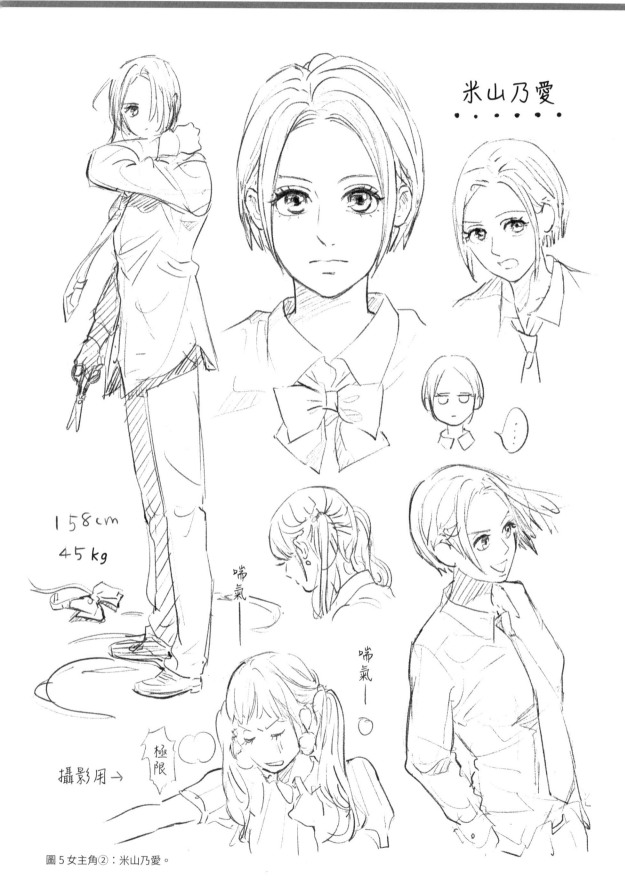

米山乃愛

158cm
45kg

攝影用→

極限

喘氣—

喘氣—

圖5 女主角②：米山乃愛。

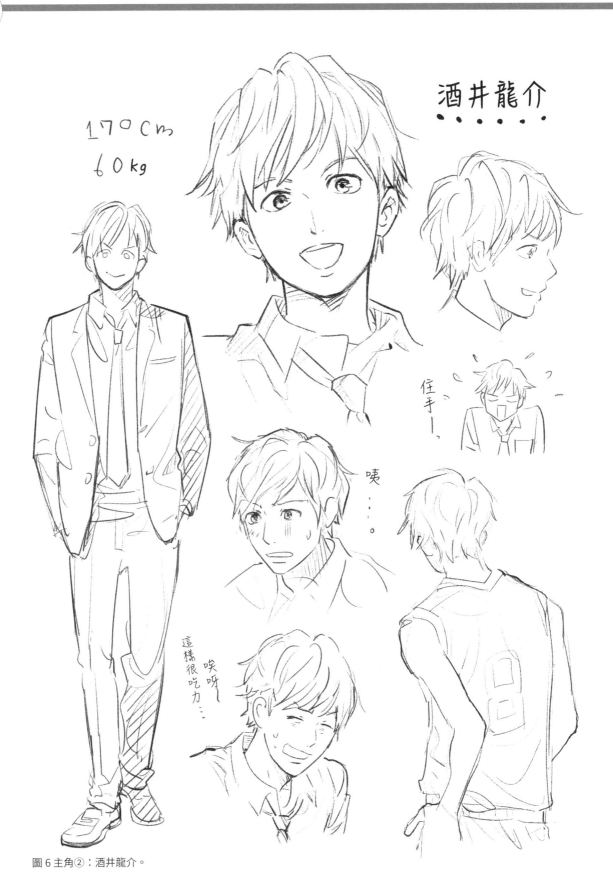

170cm
60kg

酒井龍介

住手～

咦
……。

這
樣
很
吃
力
……

哎呀

圖6 主角②：酒井龍介。

圖 7 戀人關係的對話想像①

圖8 戀人關係的對話想像②

Lesson

03

設定角色的檢查重點

把利用人物關係圖設定的主角與男主角再加以琢磨，在此介紹琢磨時的檢視重點。

掌握「現代風格」，落實到少女漫畫中。

是否畫出現代風格的「帥氣男孩」？

進入二〇〇〇年代，日本的經濟完全停滯，不過人們接觸 niconico 動畫或 YouTube 等所謂次文化的機會急遽增加，伴隨而來的是日本女生對於男性的要求也大幅改變。

這點從少女漫畫的男主角變化就可明顯看出。以前的少女漫畫中的男孩角色基本上都是寡言、笨拙，有時很容易跟人起衝突，也擁有強大的臂力。因不懂女孩的心情，導致與女孩錯過一段感情。這是最經典的故事情節。

不過，現在漫畫中的男主角的樣貌逐漸改變，留著時尚的蓬鬆髮型、身材纖細、話多、非常瞭解女孩的內心、不愛吵架等性格受到讀者喜愛。另外，在這數十年間，日本人的幽默感高

度提升，男孩如果說不出有趣或機靈的話就不會受到女孩喜愛。

請參考次頁的一覽表與範例，這是我在漫畫教室裡調查目前在日本受歡迎的男孩特色所歸納的內容。

填寫內容時，雖然出現一些很想打槍的特色：「哪有這種男生啊！」不過，漫畫畢竟是非現實的虛擬世界，為了女性讀者，作者只要採用其中幾項要素就能夠創作出受歡迎的角色。

還有，暢銷的少女漫畫的男主角都具備其中幾項要素。請各位參考這些項目，檢視前一單元設定的男孩角色，再多加以琢磨吧。

【均衡感】

. 帥氣與不帥氣之間取得良好的平衡。
. 稍微碰觸對方內心，但是當對方覺得反感時馬上退回原位。
. 不擺架子。讓人看見自己真實的一面。經常保持謙虛不炫耀。
. 對女孩子不會感覺難為情，以自然的心態處之。
. 自覺自己帥氣，並保持謙虛態度。

【認真程度】

. 對於對方的改變，能夠察覺到別人無法察覺的部分並指出。
. 瞭解女孩的心。會說女孩想聽的話。容易察覺小事。
. 記憶力佳（記得雞毛蒜皮的小事）。
. 會關心、療癒別人。當有人心情不好時會若無其事地關心，讓對方恢復元氣。
. 基本上心術不正又輕薄，但是面對女孩時，會意識著對方是「女孩」的事實。

【積極性】

. 會說出內心想說的事情。
. 對於自己喜歡的事情，很擅長說明為什麼喜歡。
. 對於戀愛很認真。會專心談戀愛。
. 能夠流利說出令人臉紅的台詞。
. 最喜歡挑戰沒做過的事。
. 會積極擔任聚會的負責人，炒熱場子。

【幽默感・溝通能力】

. 能引人發笑。容易融入現場氣氛。自己內心的情結也會拿來當話題。行為坦率明亮。
. 不經意的行為讓女生覺得搞不好對方喜歡自己。
. 能夠沒完沒了地說些不痛不癢的話題。就算不花錢也能夠度過歡樂時光。
. 在許多人的聚會中，一邊照顧大家一邊說話，所以大部分的女孩都會覺得「他照顧到我，是不是對我有意思？」然後感覺自己有一點點喜歡他（一點點！這點很重要）。
. 在大型聚會中，如果溫馴的女孩沒有加入說話行列，能夠馬上察覺，然後自然地把女孩帶入聊天的圈子裡。

【同感】

. 同感能力強。會肯定自己。
. 擅長傾聽。能夠辨別話中的意思。沮喪時，會說出一句令人聽了感到安慰的話。
. 對於自己說的事給予正面的回應。經常帶著笑容。具有包容力，對於前來商量的事情會迂迴地給予提示，但不會強迫對方接受。

【特殊技能】

. 會料理。擅長做菜。
. 對機械很熟悉。
. 喜歡甜食。興趣是做甜點。

【性感】

. 行為顯露出性感（不是故意的）。
. 有一直盯著對方看的癖好。
. 無論做什麼事都會成為一幅好看的畫面。

圖1 目前在日本受歡迎的男孩特色。

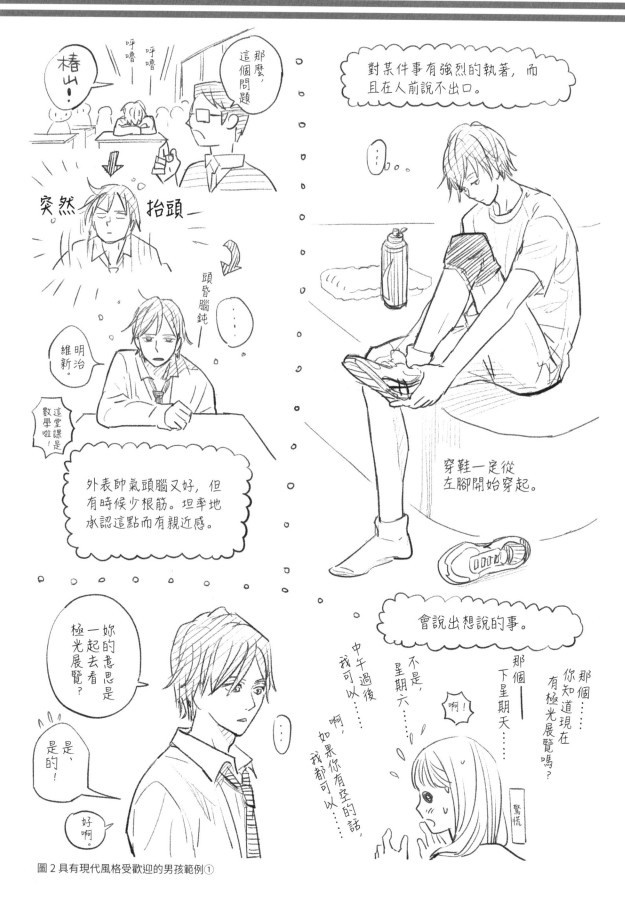

圖 2 具有現代風格受歡迎的男孩範例①

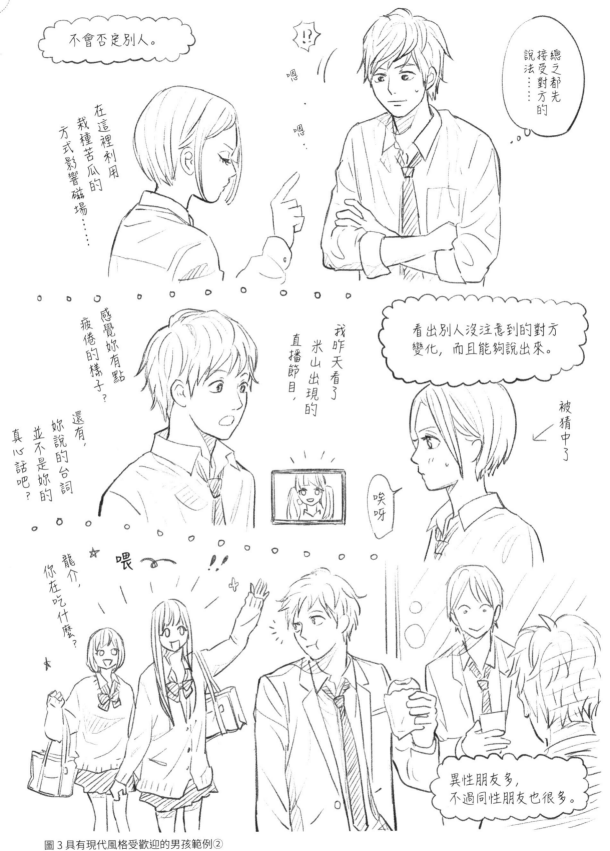

圖 3 具有現代風格受歡迎的男孩範例②

讓角色具備現代的時尚風格

與諸位少女漫畫責任編輯聊天時，經常聽到的評語是，少女漫畫家志向者的作品角色，特別是**男主角缺乏時尚風格**。

少女漫畫的場景多半是校園，所以除了讓角色們穿制服之外，只要在髮型方面多下點功夫就可以了。不過，一旦故事情節發展到假日約會，出場的角色們的打扮就會顯得老氣。這顯然是漫畫家志向者的努力不足。假如各位的漫畫刊登在漫畫雜誌上，讀者會是一般的女孩子。若是大出版社的暢銷雜誌或是放在便利商店販售的雜誌，讀者群的這種傾向更是顯著。

可以說日本的文化已臻成熟，基本上現代的日本女生、男生打扮都非常時髦。與三十年前我小時候相比，男生真的變得比較會打扮。還有，現在就算沒有出門，我們也能夠透過電腦、手機等道具，瀏覽目前最新的流行風格或暢銷服飾等。真的非常建議各位在這點上務必多用點心。

編輯也會仔細觀察這點。如果具備同等程度的繪圖能力、角色設定能力的話，比起穿著老套的角色，編輯應該會選擇畫得出打扮時尚角色的作家吧（※1）。

請畫出自己遇見也會覺得
開心的視覺系男孩

在日常生活中，會有一定比率遇到「理想的異性」。如果是高中生，會與其他學校的異性朋友們出去玩，如果是大人，就會參加聚會或具有相同興趣的活動。

請各位假設自己親臨現場，想像最開始打招呼時，讓人感覺「啊，這個人感覺不錯」或是「這個人給人的印象很好」的男孩，並且巧妙地呈現給讀者。以前，我與某位學生討論，該學生說讓他感覺最好的男生是，口袋裡放著摺得整整齊齊的手帕。於是，我們設定在回憶起相遇的那一刻，男孩以摺得整齊的手帕迅速幫主角擦拭灑出來的飲料。如果各位**以自己覺得**

※**1挑出一件喜歡的單品**
思考角色的時尚風格時，想像該角色經常愛穿的單品，這也是方法之一。範例中也強調角色喜愛的單品服飾。

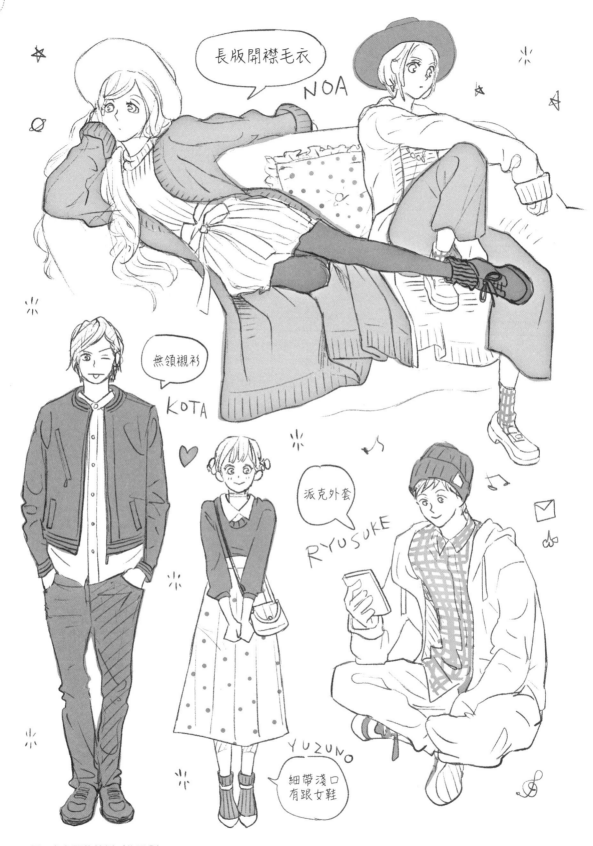

圖 4 角色服飾範例（休閒①）

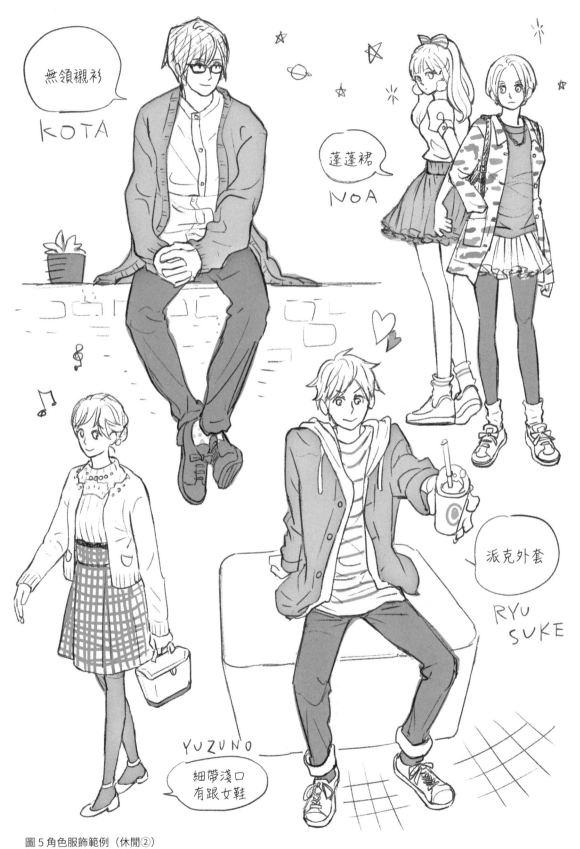

圖 5 角色服飾範例（休閒②）

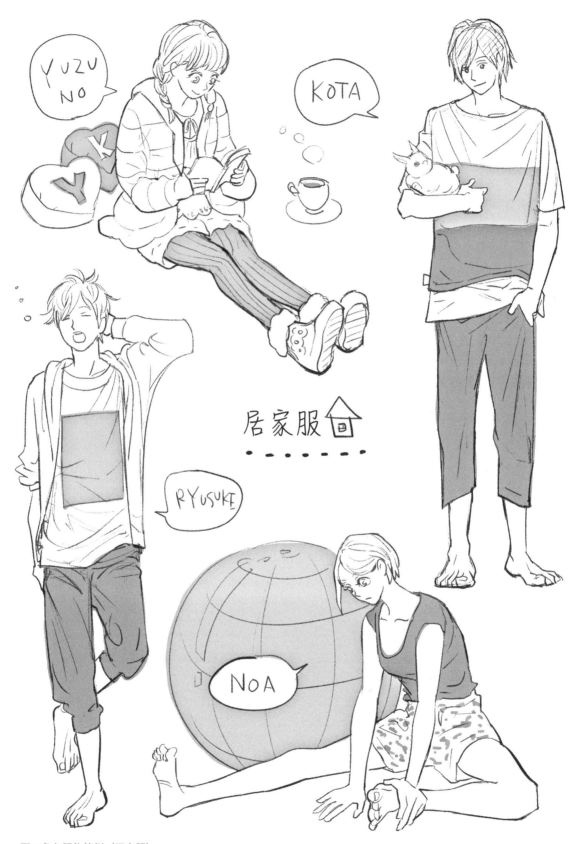

圖 6 角色服飾範例（居家服）

※2　一旦現代風格趨近成熟，就會建立作家風格

如果閱讀現代的少女漫畫雜誌，會發現許多老師的畫風極為老派。若要說這樣的老師壓抑了「現代風格」，其實也無法如此斷定。這是因為老師長年以來培養出穩定的風格，這是新人漫畫家所無法跟隨模仿的。好的雜誌會均衡地刊登成熟漫畫家的作品，以及朝氣蓬勃的嶄新作品，或只有現代風格卻暢銷的新人漫畫家的作品。漫畫家志向者必備的武器是現代風格，請各位務必善於運用這項武器。

「理想的男性為範本的話，或許就容易想出角色的形象。」

追求「現代風格」

本單元將談談目前日本女孩認為受歡迎的男孩特色，以及目前的時尚風格。為什麼我要跟各位談這些呢？那是因為我希望各位要畫出「具有現代風格的漫畫」。

相信你們當中有少數幾個人不需努力也能夠自然畫出現代風格的漫畫吧。不過，絕大多數的漫畫家志向者如果不努力掌握現代風格的話，很快就會落伍。各位讀者當中，特別是超過二十五歲的人，有沒有人在這半年之內從「何謂現代風格」的觀點去做出任何努力呢？我想恐怕沒有人做這樣的努力吧。十多歲的人因為朋友的推薦，會看niconico動畫或是實際地用一些零用錢買衣服等，所以在不知不覺中就能夠想像現代風格，不過一跨入二十歲的門檻之後，就必須付出額外的努力了（※2）。

經常聽漫畫家志向者說：「我已經○○歲了，畫少女漫畫太勉強了吧？」我的回答是：「這要依你的努力而定。」而努力的具體方法就是伸長自己的探索天線，不斷吸取現代的氛圍。

我再重複一遍，利用模式建構故事情節對於大人而言並不會太困難。以合適的模組固定漫畫架構的眾多作品中，若想要比其他少女漫畫志向者更突出，就必須畫出呈現現代風格的帥氣男孩才行。

以「殘念的人」製造反差

再談一個與現代風格有關的話題。以前我主持的漫畫教室的訓練課程中，有一個訓練是「創作一個傻得可愛的孩子」。

由於《小千少根筋》裡的小千、《花牌情緣》的千早等目前暢銷漫畫中分類出「殘念女孩」的這種角色很受歡迎，所以課程便安排這樣的訓練。

然而，以前也曾經流行過「什麼都不會的女孩」，稱為「裝可愛女孩」。各位知道「殘念女孩」與「裝可愛女孩」之間的差異嗎？兩者都是指沒辦法做一般人平常能做的事情的女生。其他還有「天然呆女孩」、「怪咖女孩」等說法。

以語意的區別來說，「殘念女孩」、「殘念的人」是特意用現代詞彙呈現正面的特性，其他的詞彙都含有貶意。就算是搞笑藝人，也有出川哲郎或狩野英孝這類演出具有「殘念性格」的人。另外，日本最大的網路論壇2Channel等次文化中，有的版主會扮演這樣的角色，其他的人也會因為規定而扮演這樣的角色，大家都是開心地扮演「殘念的人」。網路上甚至出現「浪費才能」的用語。

以下列舉我認為的「殘念女孩」、「殘念的人」的特色。

・對任何事都很拚命。不認為自己很奇特，或是笨蛋。倒不如說認為別人都跟自己一樣甚至更普通。

・價值觀與別人不同。從旁人的眼光來看的話，會覺得怎麼會這麼殘念。

・保有孩子純真的一面。

・由於旁人的善意使得自己能夠過著普通的日常生活，不過本人完全沒注意到這點。

總之，該角色有極為「笨拙」的一面。或者也可以說，這樣的素質若是放在一般人身上，應該會受到很高的評價，但是當事人卻無法好好地運用。

舉例來說，在我的漫畫教室裡，有學生曾經表示「不知道高麗菜與萵苣的差別」。這個例子完全可以列為「殘念的人」。把這樣的特質套在有點吊兒郎當的帥氣男友身上，故事就會像以下這樣的感覺吧。

主角，女孩（二十四歲）下班後拖著一身的疲累回家，男友滿臉笑容在門口迎接。

※3 關於亮眼卻笨拙的人

我想向各位提案的就是這個可愛又笨拙·殘念的男孩。雖然提案這樣的角色也可能適用於主角的女孩，不過重點在於這樣的角色·殘念是否夠亮眼。比起樸實不有趣的殘念，讓讀者不由得動心而誘發「這小孩真是沒救」這種母性本能的男孩，才是現在社會追求的角色。

※4 空檔時間也要思考角色設定

這個類型的角色設定成「最怕打針」。如果各位思考這個題目，會覺得什麼內容有趣呢？如果在電車中、上廁所、洗澡等空檔時間經常天馬行空地胡思亂想，腦中經常會進出許多好的創意。趁自己還沒忘記之前趕緊寫在筆記上，建立設定角色的資料庫，這麼一來，讀者或編輯就會覺得你是一個「具有創意能力的人」。

「怎麼了？」主角問，男友（得意的表情）回答：「最近妳太忙了，看起來沒有活力，為了讓妳恢復元氣，今天我舉辦一個大阪燒派對。」主角最喜歡大阪燒，所以一下子精神都來了，「真的嗎？好高興喔！我先換衣服馬上就來！」一邊說一邊換衣服。

男友：「沒問題！今天由我掌廚！」全神貫注地在鐵板上做出大阪燒。成品端出來，主角開心地嘗了一口，怎麼口感是脆脆的。

仔細一看，感覺高麗菜好像有點不一樣。研究了沒用完的像是高麗菜的蔬菜，原來是萵苣。

場景改到床上，男友抱著雙膝坐在床上。

主角體貼地說些安慰的話：「萵、萵苣的大阪燒也是很新奇又好吃喔。」但是男友更加沮喪，於是主角說：「這樣好了，下次我們去超市，一起研究萵苣跟高麗菜有什麼不一樣，好嗎？」

我覺得這段故事非常可愛，是讓人感覺有非

常強烈愛意的「殘念！」男朋友想取悅主角，因此努力做些事情。不過，他卻無法分辨一般人能夠輕易區別的高麗菜與萵苣，而做出萵苣大阪燒，實在是很「殘念！」（※3）。

看到這裡，相信各位就會再度瞭解，現代人抱有好感的角色就是所謂帶有反差的角色。我們在前面以一個角色的詼諧部分與嚴肅部分設定了角色或情境的反差，接下來我們以這個「殘念的人」為基礎，試著以能做到的事與無法做到的事做出反差的效果吧。

這種人有兩種類型，①什麼都會，但不知為何就是不會某件特定的事；②幾乎什麼事都不會，但是能做某件特定的事。

我經常舉的例子就是，擁有拿諾貝爾獎能力的研究人員卻怎麼樣都無法綁自己的鞋帶。這個類型就是什麼事都不會，但是能做某件特定的事。（研究）

相反的是什麼都會做，但是就是不會做某件特定的事的例子，例如公司的優秀員工中，有

位前輩做事精明幹練又帥氣，但其實卻很怕打針，每當公司安排定期健檢抽血時，這位前輩就會握緊主角的手，各位覺得這樣的設定如何呢？如果具有演出能力的話，是不是會成就一段讀者與主角都感到悸動的故事呢？

不只是少女漫畫，近年來暢銷的娛樂作品的角色多多少少都帶點這樣的反差性格，大部分的作者也都會仔細算計這點進行角色設定（※4）。

專欄

關於「現代風格」的男生

本單元說明了女孩追求的男性樣貌之進化現況，特別是大出版社出版的暢銷少女漫畫中，我認為這是最重要的部分。

雖然這麼說很失禮，不過就我所知，日本大叔們大多數都不懂女人的心理，說的笑話總是很冷，而且許多人也不會安慰女孩的心情。以前的故事情節最常用來描寫不懂女孩心情的典型例子就是「女孩子剪了頭髮還沒有察覺」。不過，現在日本女孩對男孩的要求已經不是這種層級而已，而是「若無其事地讚美主角變換的指甲顏色」、「當主角猶豫著不知道下一次美甲要做什麼花樣時，男孩會提出一個配合季節的顏色」等這種具有洗鍊感的表現。

一旦這種體貼的男性樣貌被一般女孩接受，接下來就會出現反對的意見，例如「這種男生確實體貼，但是你不覺得很不牢靠嗎？」近年來流行「草食男」這個詞彙，雖然最開始是用在正面的形容，不過現在的趨勢卻認為「草食男難以依靠，無法跟這種人真正談戀愛」，結果這個詞彙就變成負面的評語。

相反地，貪得無厭的肉食男又開始流行起來，甚至還衍伸出外表看起來是草食性，但是內心其實是肉食性的「高麗菜捲男」。我個人覺得最新的人氣男子形象之一，就是平常看起來不懂女人的心，總是用力往前拉的肉食男其實瞭解女人的想法，偶爾會說些讓主角的女孩心動的台詞（反差），所以他們是「故意不讀女人心的男人」，各位覺得如何呢？

如何對角色產生移情作用

在描寫感情變化的少女漫畫中，最重要的是讓讀者對創作的角色產生「移情作用」。

{ 如果讀者不對主角產生移情作用，就不會期待作品。}

何謂移情作用？

若想設定出具有反差的時尚角色，「移情作用」的概念非常重要。

以前日本電影非常盛行的時代，播放了許多高倉健先生主演的黑道片。專業編劇寫的台詞讓知名巨星高倉健演兩個小時後，據說看完電影的男性們走出電影院時，大家的走路模樣都變得像黑道大哥一樣。當然，觀眾的職業並非流氓，不過看了高倉健主演的兩小時電影後，男性們都產生錯覺，覺得自己就跟高倉健一樣是位俠義之士。這種現象就稱為「移情作用」。

我們必須非常瞭解人類的這種特性，並且善加運用，在僅有數頁的短篇漫畫中讓讀者產生移情作用，而且一定要讓讀者產生怦然心動的感覺。

無法產生移情作用的範例①

舉例來說，假設故事是這樣，主角與男主角是隨處可見的普通高中生。開始交往三個月。

星期一，主角與男主角開心地過著校園生活；星期二，主角與男主角開心地過著校園生活；星期三、星期四、星期五，主角與男主角都開心地過著校園生活，結束。

如果以圖呈現這段故事就會如圖1所示，這樣的漫畫精彩嗎？假如各位擅長寫對白或呈現微妙的情感變化，那大概可以用在成人的女性漫畫上。不過若是以高中生為目標讀者的少女漫畫，這樣的故事內容就完全不合格。因為，如果故事情節的起伏過於平淡，兩人交往沒有任何阻礙，主角內心也沒有任何糾葛的話，我們就無法產生移情作用（※1）。

※1 思考最能夠討讀者歡心的事情

想在商業漫畫出道的我們都是藝人，所以創作的商品必須討讀者歡心。「想成為漫畫家」當然就是夢想有一天作品會大賣，靠版稅過活，或是收到全國少男少女如雪片般飛來的信件等，這些都很好，總之，至少讀者看了作品會喜歡。以那樣的意義來說的話，如果沒有足夠的勝算，卻寫出一部從頭到尾都沒有任何波瀾的故事，表示作者缺乏服務讀者的意識。

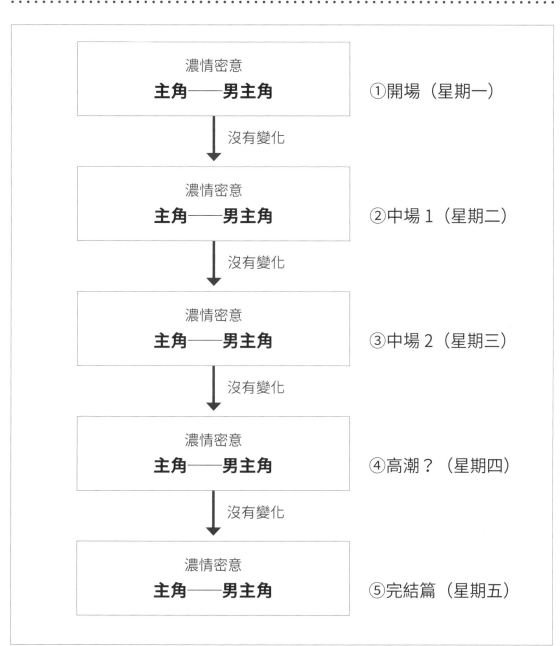

圖1 無法產生移情作用的故事①

各位看了覺得精彩的少女漫畫中，一定有兩人吵架或是不敢鼓起勇氣而錯過感情等情節，但是在高潮階段，主角應該會主動做出各種努力解決問題。這就是藉由故事的起伏影響讀者的情感，讓讀者產生移情作用的做法。

無法產生移情作用的範例②

接下來，看看下一段故事感覺如何？

主角與男主角是隨處可見的普通高中生，兩人開始交往三個月。星期一，主角與男主角開心地過著校園生活。；星期二，主角與男主角開心地過著校園生活。；星期三、星期四主角與男主角開心地過日子，星期五兩人吵架了。在高潮中，主角一邊哭泣一邊向男主角道歉，問題解決。兩人約定下週也要開心過校園生活喲。結束。

如果以圖呈現這段故事就如次頁的圖2。由於星期五兩人吵架，所以在這裡設定故事高潮。

不過，這樣故事就變得精彩了嗎？我想應該沒有吧，因為從星期一到星期四都太過平淡，讀者還沒產生移情作用就進入高潮階段。在讀者的情感還沒產生移情作用的狀態下，一下子就看到主角努力挽回兩人的感情，對於讀者而言，這也只是別人家的事，不會想為主角加油。

故事結構中最重要的是中場

雖然我舉的例子有點極端，不過其實有許多漫畫家志向者所寫的作品都會出現這樣的模式。

與高中或專門學校的學生一起創作漫畫時，就算沒教，學生們也會用大幅版面呈現高潮畫面，因為這是他們最想呈現給讀者看的部分。

但是，大部分漫畫家志向者都不知道中場該如何表現，以至於在故事結構上就會出現許多漏洞。以這個例子來說，正因為星期一·星期二·星期三·星期四都有各種伏筆或感情的變化，才會有星期五的吵架，這樣故事的發展才有意義。希望各位將來一定要成為一位擅長鋪陳中場的漫畫家。

98

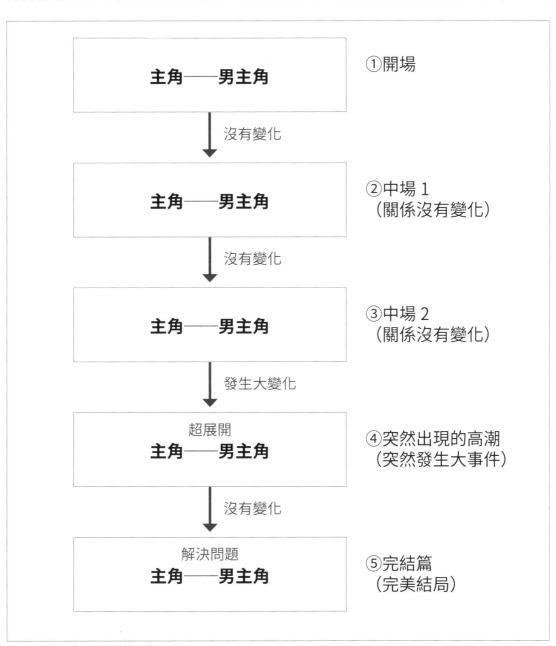

圖 2 無法產生移情作用的故事②

影響讀者感情的技巧

若想讓讀者對於短篇漫畫的角色產生移情作用，必須盡量在故事的前半段階段就讓讀者與角色同步，讓讀者在不知不覺中感受到主角的心情，這是最理想的狀況。但是，要如何才能做到這點呢？

【使用「會產生同感的題材」】

首先，經常使用的方法就是所謂「會產生同感的題材」，也就是主角的行動對於讀者而言是非常熟悉的，「對對對，就是那樣」，像這種讓讀者不由自主地拍膝表示認同的劇情（※2）。

這也必須具備編故事的能力。例如，學校的午餐時間，母親製作的飯糰每次都放了不同的材料，曾幾何時就成為班上同學的注目焦點。

像這樣的故事如何呢？主角是普通型女孩，沒有特別奇特的地方，不過母親總是會使用令人驚訝的材料做飯糰，例如玉子燒、起司等，有時候便當裡還會放黃豆粉麻糬。各位的同學中，就算沒有這麼奇特的便當，是不是也有人的母親會做些有變化的飯糰？就把這樣的情境稍微做些改變。不知不覺班上同學開始對主角的飯糰內容非常興趣，其中有主角喜歡的男同學。

主角每次吃飯糰時，心臟就會噗通噗通跳，每當大家發出讚嘆，「好厲害喔！」「今天又是奇怪的做法」，主角就會滿臉通紅，很想衝出教室。如果讀者對於這樣的故事覺得有趣，或是瞭解主角滿臉通紅的心情，就會對主角產生那麼點移情作用（圖3）。

※2 使用會產生同感的題材
我們創作的作品導循「起承轉合」的故事結構。首先，為了讓讀者自然進入作品世界，在開場添加會產生同感的題材是非常有效的方法。只是，一直使用會產生同感的題材將會使作品本身變得過於鬆散，所以中場開始必須一點一滴加入作者特性或狂熱的題材等，以突顯作品的特色。

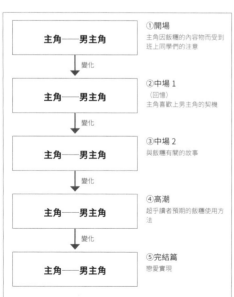

①開場
主角因飯糰的內容物而受到班上同學們的注意

↓變化

②中場1
（回憶）
主角喜歡上男主角的契機

↓變化

③中場2
與飯糰有關的故事

↓變化

④高潮
超乎讀者預期的飯糰使用方法

↓變化

⑤完結篇
戀愛實現

主角──男主角

圖3 透過「會產生同感的題材」創作的故事。

【設定「引誘」】

另一個一起搭配的技巧就是所謂的「引誘」。

引誘就是對讀者提示一個謎題或衝擊，設定一個讓讀者產生繼續往下閱讀的誘因。

舉例來說，在開場中主角跟往常一樣去學校上課，但是平常的好姊妹們卻都不跟她說話了。

內心一邊覺得好奇怪喔，一邊入座。鄰座的男主角也進教室了，冷冷地對她說…「我以前真是錯看妳了，從現在開始我不要跟妳說話了。」

於是主角在內心思考為什麼同學們跟男主角會對她說這些話的理由。如果演出技巧精湛的話，讀者就會在不知不覺中與主角的心情同步，應該會想知道「到底她哪裡不好？」而繼續往下翻頁吧（圖4）。

短篇漫畫就如同短跑，如果起步慢吞吞，則後半段再怎麼努力也無法挽回劣勢。必須在開場附近製造些許漣漪，讓主角與讀者的心情同步。

長篇漫畫或小說、電影等，經常運用讀者在意的伏筆或台詞作為「引誘」。司馬遼太郎在長篇

歷史小說《坂上之雲》中，光是描述海軍中將羅澤德斯特凡斯基率領俄國波羅的海的這段引誘就花了三卷的篇幅。這是為了在前半段讓讀者充分產生移情作用，這也是長篇小說才辦得到的事情。短篇漫畫讓讀者產生移情作用之前所能使用的引誘種類極為有限。

例如前面提到的例子，因不明原因而被人搞得垂頭喪氣的這個引誘，在短篇漫畫中某種程度是有效的。其他還有主角搞了一個大烏龍，完全忘記跟人家的約定，或是因為陰錯陽差而認錯人、拿錯行李等情節也是有效的引誘。

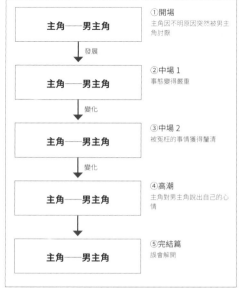

①開場
主角因不明原因突然被男主角討厭

發展

②中場1
事態變得嚴重

變化

③中場2
被冤枉的事情獲得釐清

變化

④高潮
主角對男主角說出自己的心情

⑤完結篇
誤會解開

圖4 透過「引誘」創作的故事。

利用反差加速產生移情作用

在開場附近成功地讓讀者與主角的心情同步，讀者也某種程度產生移情作用，這時應該使用的技巧就是「反差」。

反差讓故事掀起更多波瀾，動搖讀者的感情。

看到無法分辨高麗菜與萵苣的男孩，讀者內心一邊覺得「真是的！」一邊又會對這樣的角色產生疼愛之心。這就是移情作用。

詼諧部分與嚴肅部分的靈活運用，或是笨拙的角色也有意想不到靈巧的一面等，利用反差更大幅度地影響開場階段已經動搖的讀者心情。如果做得到這點，讀者就會在高潮階段中，透過男主角的行動與主角一起感到怦然心動。

只是，如果說無論如何只要設定反差就好，那倒也不一定。以前的少女漫畫中經常出現男主角平常寡言笨拙，但是遇到緊急時刻卻又能

捲起袖子挺身而出（反差），在主角被不良少年糾纏時，助上一臂之力。但是這樣的男主角形象已經不被現代讀者喜愛，所以就算設定這樣的反差也沒有意義了。必須配合反差學習「現代風格」就是這個緣故。

我認為，如果精湛地演出本書說明的反差、殘念感。笨拙感的話，特別是男主角的角色就一定會變得很突出。少女漫畫中最重要的就是仔細描寫主角的感情線，而為這條感情線添加趣味的就是男主角的反差或殘念感。說句不怕大家誤解的話，少女漫畫的故事都是套用模式，任何人都能寫出類似的故事內容。我認為如果做到這部分的話，就可以跟其他漫畫家志向者拉開距離。

我對各位的要求是很難做到的事情。不過如果想利用短篇漫畫、短篇少女漫畫創作真正精彩的作品，就必須全部學會這些困難的技巧，發揮更高水準的技術才行。

日常生活中也有移情作用

其實，日常生活中也充滿了移情作用的現象。首先，我們身邊有很多人都以家人為重，如果家人未留隻字片語而數日未歸，一定會很擔心。明明每個人都是以個體存在，但是對於有血緣的家人就不會覺得是不相干的陌生人。所以當家人遭遇到困難時，你就會覺得傷心難過，這也是移情作用的一例。

再把範圍擴大一點吧。例如在世界盃足球賽中，自己國家的隊伍踢球進網得分，大部分的人都會為此而感到興奮吧。相反地，如果被對方踢進一球，就會極為懊惱。在現實中，我並不是足球隊的選手，無論代表隊得分或是比賽輸球，對我都不會造成實際的損失。不過，我自己也會在深夜觀看足球盃比賽，緊張到手心冒冷汗。這是因為我們是同一個國家的國民，而代表自己國家的選手們正與外國人對打，所以我們就會對自己國家的選手產生移情作用。不只是足球比賽，例如花式溜冰等還有很多其他例子可舉。

1. 在公園

　　主角獨白：「沉默寡言的我如果跟喜歡的異性單獨在一起，就是會變成這樣。」鏡頭拉開，畫面出現主角橋本柚乃與男主角椿山宏太兩人沉默地坐在公園的長椅上。柚乃覺得自己應該說說話，絞盡腦汁想各種話題，越想就越不知道該說什麼而變得坐立不安。宏太：「怎麼了？跟我在一起覺得很無聊嗎？？抱歉哪（汗）。」雖然想說些話炒熱現場氣氛，對方卻毫無反應。宏太對於這樣的自己感到可憐。宏太：「等一下，我來找救援好了。」宏太用 Line 找來麻吉。柚乃其實是想跟宏太兩人獨處，卻無法坦白說出內心的想法。結果，宏太跟朋友聊天緩和了現場的尷尬氛圍，柚乃卻陷入落寞的心情。

　　在最初的人物關係圖中，兩人是溝通能力弱、內向的女孩與沉默寡言的男孩所組成的戀人關係，不過嘗試創作故事內容後，發現如果兩人均屬安靜性格的話，故事將很難發展，所以便改變男主角宏太成為典型的溝通能力強的角色。

　　改變後的宏太成為多話的性格。戀人關係中的一人很愛說話，清楚表現喜怒哀樂的情緒，也會主動採取行動。雖然是非常基本的性格，不過這樣的做法就一下子降低創作故事的難度。

2. 回憶（邂逅）

　　兩人相遇的時刻。參加銅管樂團的柚乃為了在晚上練習長號，所以前往附近的卡拉 OK 店，而那裡正好是宏太打工的店。馬上就要舉辦夏天全縣比賽了，柚乃幾乎每天都會去卡拉 OK 店練習，在這當中逐漸與宏太熟識。宏太知道柚乃的事情後，用力為柚乃打氣加油，全縣比賽當天還幫柚乃製作布條來到現場支援。不過，柚乃在比賽中嚴重走音，最後沒有得獎。對於嚴重沮喪的柚乃，平常多話的宏太只說了一句：「妳已經那麼認真練習了，結果會這樣也是沒辦法的事。」從那時起，兩人放學後就經常一起回家。不過，學校的人氣王宏太站在面前讓柚乃感覺緊張，完全不知道該說什麼。柚乃花了一點時間才聽懂，原來宏太將來想當攝影師。因為想買單眼相機，所以每天都要打工。等存夠了錢，買了相機後，只想去阿拉斯加拍攝極光。

　　雖然這樣感覺很不可思議，不過，平常多話的宏太在這裡只是簡單說一句：「妳已經那麼認真練習了，結果會這樣也是沒辦法的事。」光是這樣不就產生反差了

範例

少女漫畫篇：故事大綱&分鏡範例

以下試著寫出少女漫畫的故事大綱與分鏡。從本章設定的兩組戀人中，挑出橋本柚乃與椿山宏太來創作故事大綱。

嗎？比起平常沉默寡言的角色，多話的角色說出這樣的安慰，更能夠打動主角以及讀者內心。

3. 宏太的評價 1

宏太在學校是風雲人物，也受女同學們的喜愛。柚乃在班上沒有好朋友，所以平常都不太會跟別人聊天。不過，這樣的柚乃偶爾也會聽到關於宏太的傳聞。班上的女同學們幾乎都是宏太的粉絲，宏太雖然外表看起來帥氣、風趣，更重要的是，他還懂女孩子的心呢。女同學們一邊尖叫一邊談論著宏太。像那種時候，柚乃就不明白為什麼擁有超人氣的宏太會跟自己搭訕，還邀她一起回家。

有一天，柚乃在回家路上下定決心問宏太。「真高興我會那麼受女生歡迎。其實女孩的心理啊，因為我是家裡四個小孩中唯一的男生，所以從小我就自然而然懂女生的想法了。」宏太笑著回答，「啊，對了，為什麼我會那麼在意妳的事情，」宏太邊說邊從書包裡拿出一台舊相機，「這是我爺爺以前使用的相機，聽說還曾經帶到戰場上去呢。」

4. 宏太的評價 2

宏太：「妳要不要看看？」柚乃往相機的觀景窗看。兩人一陣沉默。宏太：「相機這種東西啊，當按下快門時，那當下一定是寂靜無聲的。我平常雖然總是話很多，不過就算是那樣的我，只有在按下快門的那一瞬間，才會感到世界的安靜。妳懂嗎？」柚乃雖然似懂非懂，也不由自主地點頭。宏太：「平常，我不是很愛說話嗎？如果話說太多，就會覺得呼吸變得急促。」柚乃：「我懂！每次我練長號練過頭時，就會有那種感覺。」宏太：「我也這麼認為（笑）。前一陣子，我覺得妳一定練過頭了。因為每次來卡拉OK店練習時，練著練著就會漸漸走音。」柚乃：「你怎麼不早講啦！」兩人笑了起來。柚乃察覺自己是第一次跟宏太一起笑。宏太：「小柚平常不是不愛說話嗎？所以偶爾聽到小柚說話就覺得很喜歡。」柚乃第一次感覺自己獲得宏太的認同，內心產生一陣悸動。

這也是所謂的反差，讓宏太帶著偶然想到的相機，平常多話好動的宏太看相機的觀景窗時，世界變得無聲，這樣的做法巧妙地呈現宏太的魅力。

順帶一提，「話說太多就會感覺呼吸急促」這也是我從以前就有的真實感受，特別是創作作品時，我會盡量不跟別人見面，多用手少用口。只要把作者的這種真實性稍微套用在角色上，讀者就會產生同感。

寫到這個階段，內向的主角與鼓勵她但帶有一點反差的男主角，這一對戀人各位喜歡嗎？假如看到這裡，讀者判斷「這個作品不精彩」，那麼我想就算繼續往下寫，讀者也一定不會覺得有趣。

少女漫畫的這個類別，故事本身可以套用模式創作，若說最開始的戀人關係與角色配置決定一切，真的一點也不誇張。如果是漫畫雜誌，恐怕讀者就會隨便翻翻而改看其他漫畫了。所以創作少女漫畫時，具有魅力的戀人關係還是最重要的。

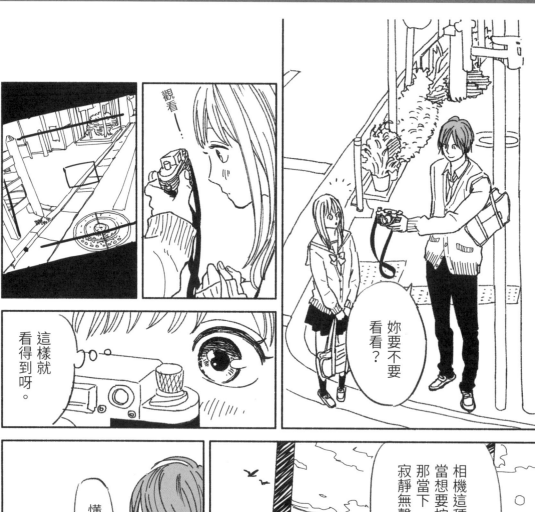

觀看……！

這樣就看得到呀。

妳要不要看看？

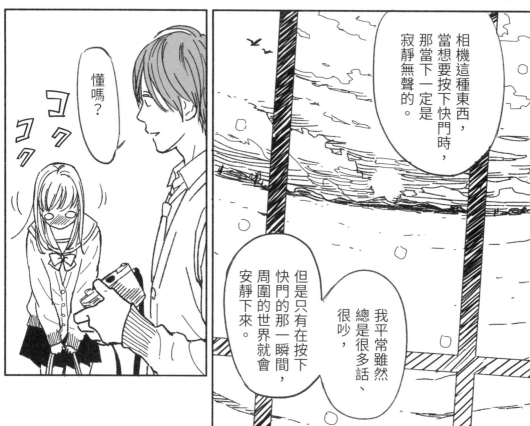

懂嗎？

コク
コク

相機這種東西，當想要按下快門時，那當下一定是寂靜無聲的。

但是只有在按下快門的那一瞬間，周圍的世界就會安靜下來。

我平常雖然總是很多話、很吵，

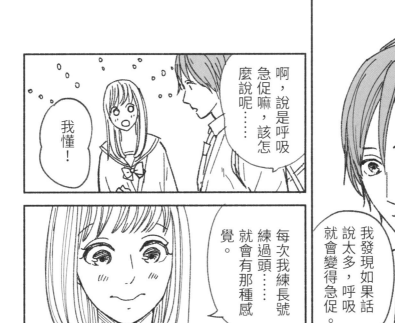

平常啊，我不是很愛說話嗎？

我發現如果話說太多，呼吸就會變得急促。

啊，說是呼吸急促嘛，該怎麼說呢……

我懂！

每次我練長號練過頭……就會有那種感覺。

我也這麼認為。

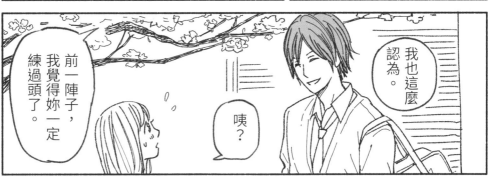

咦？

前一陣子，我覺得妳一定練過頭了。

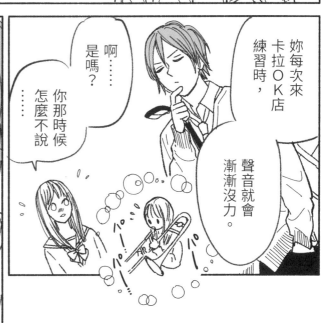

妳每次來卡拉OK店練習時，聲音就會漸漸沒力。

啊……是嗎？

你那時候怎麼不說……

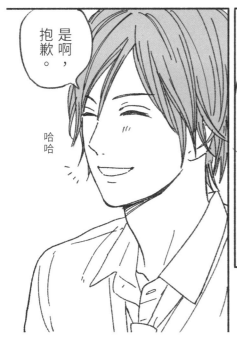

是啊，抱歉。

哈哈

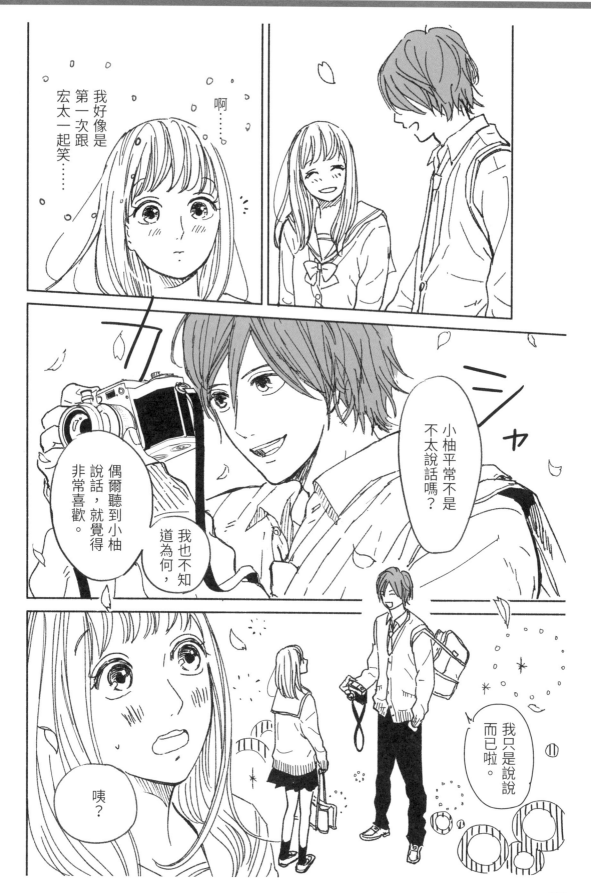

5. 能夠打開心房的兩人

從那時候開始，柚乃逐漸能夠對宏太說說話。剛開始還有些膽怯，不過宏太都會聽她說話也會對她笑。更重要的是，跟宏太一起說話是很開心的。長號的練習又開始努力進行了。接下來不是只注重練習的時間而已，誇張點說的話，每一次都要用心吹出每個音符才行。

6. 在卡拉 OK 店練習

從那天開始，柚乃天天都會去卡拉 OK 店練習吹長號。宏太偶爾會在工作中偷閒，進到柚乃練習的房間，靜靜地聽柚乃練習。柚乃的儲蓄逐漸用完，不過在卡拉 OK 裡用心吹長號，宏太在身邊給人的安定感讓人覺得幸福。還有，對了，柚乃不經意地發現宏太最近每天都會來打工。

7. 被逐出樂團的通知

有一天，樂團的練習結束後，柚乃被顧問找去說話。被通知下一次的音樂比賽，她將不會被編入樂團中，改由二年級的學妹遞補。柚乃聽到這個通知感到非常震撼，想到夏天時比賽的失敗情境，但也莫可奈何。

8. 燃燒殆盡症候群

柚乃覺得自己完全虛脫。雖然試圖從失敗中站起來努力練習，不過現在已經無法再度站上舞台了，而且不管再怎麼努力練習，也沒有自信在正式比賽中不會再度失敗。宏太因為努力打工，上課時總是打瞌睡。

9. 宏太達成願望

有一天晚上，宏太找柚乃去公園。一到公園，發現宏太好像比以前更開心。原來他已經達成自己設定的儲蓄金額，所以買了新的相機。「噠啦～」宏太開心地露出少年般的天真笑容，讓柚乃看新相機的觀景窗。宏太：「因為是晚上的公園，所以我就不拍照了（笑）。」宏太意氣風發地表示，接下來的目標就是開始存去阿拉斯加的旅費。宏太站起身，「我說，小柚，妳不吹長號了嗎？」柚乃尷尬地笑笑，宏太：「或許很任性，不過我已經決定這台相機的第一張相片是要拍小柚在音樂比賽中吹長號的樣子。」柚乃聽了整個人僵住。宏太：「所以，為了我，請妳繼續吹長號吧。就算失敗又如何，就算被請出樂團又如何？努力地投入，繼續吹吧。我會等妳的。我會留著這台相機等妳的。」

椿山。

小柚。

有什麼事嗎？

一副開心的神情

嗯。

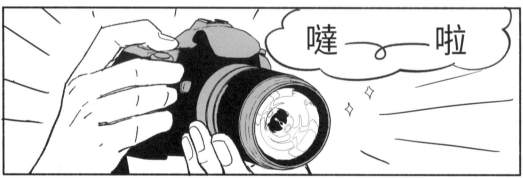

噠——啦

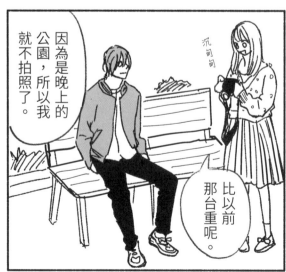

因為是晚上的公園，所以我就不拍照了。

比以前那台重呢。

沉甸甸

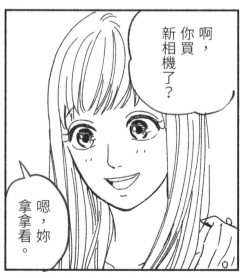

啊，你買新相機了？

嗯，妳拿拿看。

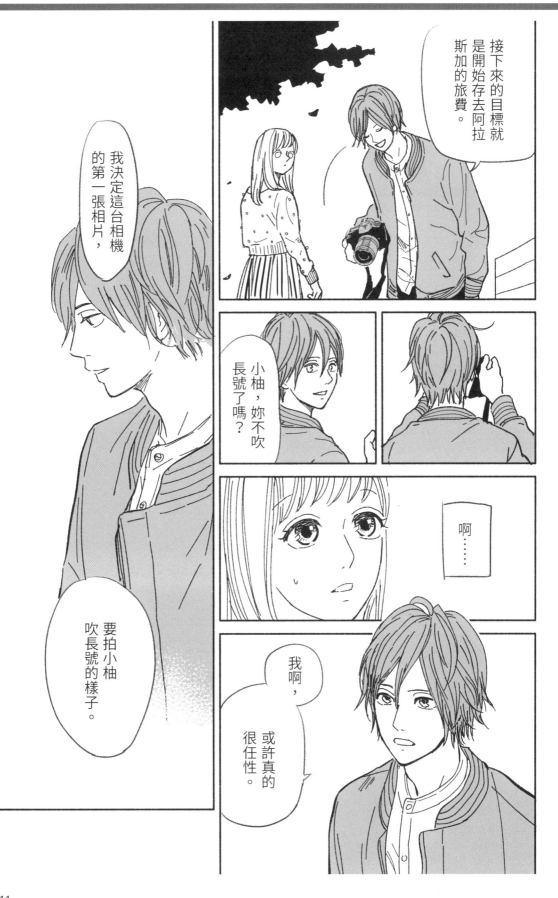

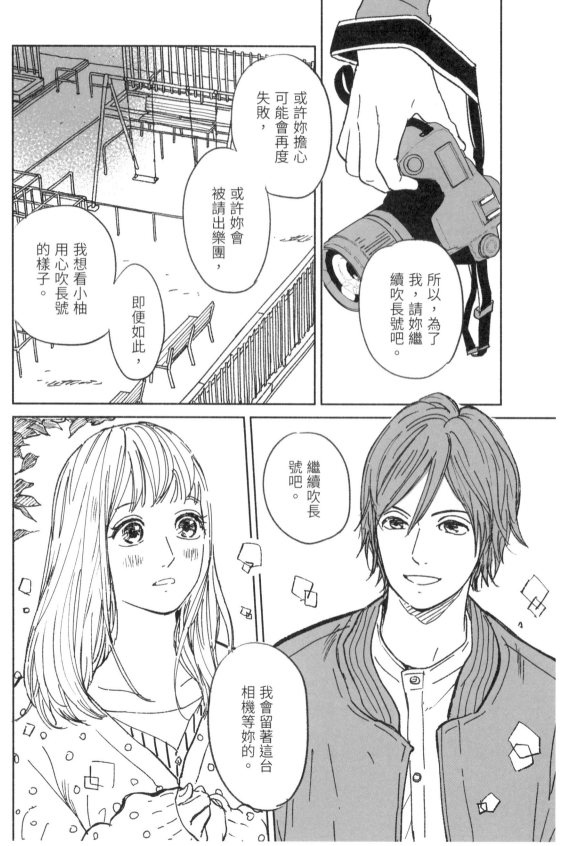

10. 柚乃復出

　　隔天開始，柚乃又開始練習長號。就算沒有成為正式團員，就算在正式比賽中失敗，一定要讓宏太辛苦存錢買的相機為自己拍照。宏太在學校，脖子上依舊掛著舊相機。

11. 音樂比賽當天

　　最後，柚乃還是無法回到樂團。樂團以精彩的演出拿到金牌。團員們喜極而泣。柚乃也覺得奇怪，自己的內心竟然也充滿成就感。那天晚上，兩人約在公園見面。宏太說：「禮物。我終於拍到了。」交給柚乃一張她站在舞台邊看著樂團演奏的相片。「因為這是值得紀念的第一張相片。」宏太一邊摸著相機，一邊笑著說。這時，柚乃內心燃起從未有過的強烈感覺，想把自己的心情告訴宏太。「我喜歡，我喜歡宏太。我最喜歡這樣的宏太。」宏太感到驚訝。兩人親吻。

12. 完結篇

　　最後一場音樂比賽後三個月，宏太真的存到旅費，前往阿拉斯加。「你可以用電子郵件寄相片，不過我想現場看你拍的相片。」所以柚乃還沒看到宏太在阿拉斯加拍的相片。不過，柚乃覺得宏太腳踏實地達成自己設定的目標很了不起，自己也要向他看齊。柚乃的目標是考上護理學校，現在正準備考試。只要感到疲倦，就會看看宏太拍自己站在舞台邊的那張相片。只要看那張相片，很奇怪地內心就會燃起繼續努力的幹勁。還有，柚乃也稍微能夠跟班上同學聊聊天了。雖然聊天的內容很幼稚，不過也有點喜歡這樣的自己。

　　順帶一提，我寫完這個故事大綱後，給編輯、蜜野以及漫畫教室的學生們看，尋求他們的感想。大家對於主角要不要在音樂比賽當天又回到樂團，有了兩派的看法。

　　技術上，兩者都辦得到。不過，我討厭二年級的團員因為比賽當天指頭受傷，使得柚乃有機會歸位的想法，所以就採取上述的情節。

　　只是，也有幾位學生認為這麼一來，主角就沒有達成在比賽吹長號的目的，宏太的目標也沒有達成。他們的考量當然也沒有錯。

　　像這種情況，如果是以刊載為前提，我認為交給編輯判斷最好。編輯也有他們出版社的方針，哪種做法正確，哪種做法錯誤等，我想都不會是問題。

隨意設定的特別角色要多注意

在本章的故事大綱範例中，男主角宏太的設定從最開始的沉默寡言改成多話的性格。
像這種時候，改變角色的方法有兩種，①在中間階段從寡言變得多話；②從一開始就設
定多話。

採用①，在故事的開場中如果加上這樣的設定，「本性是沉默寡言，不過也具有高度的
溝通能力」，或許就可以運用原來的人物關係圖，設定寡言／多話的反差或是能夠作為
故事情節上的「引誘」。例如，從某一天開始，宏太的性格大為改變，以前原以為他是
寡言且笨拙的人，沒想到卻是這麼會說話也非常瞭解女生的心理，因而受到女同學們的
喜愛。大概就是用這樣的方式展開故事情節。

不過，如果是這樣的設定，宏太就會成為相當特殊的角色，「學期成績第二名，不過那
是他故意讓自己不要拿第一。半強迫被拍的相片成為讀者投書而刊登在雜誌上，受到班
上同學矚目，對此感到很厭煩。」像這樣從高處的視角做角色設定，再加上角色不但能
夠自由運用自己的溝通能力，還懂女孩的心理，以我個人的感覺來說，宏太這個人實在
是個「討厭的傢伙」。

特別是少女漫畫這個類別，出場的角色少，必須提高每個角色的價值，所以如果如上述
般沒有詳細設定特別角色的話，通常以客觀角度看待時，就會覺得「令人討厭」。這點
無論是主角或男主角都一樣。

因此，我停下腳步重新思考，以最後角色的戀人關係為前提，重新設定②宏太從一開始
就是多話的性格。
要花很長的時間，自己才能夠做出這樣的判斷。一開始最好請專業編輯幫忙檢視，或是
請能夠清楚分析漫畫的人幫忙分析，最重要的是找出導致故事不精彩的問題。

Chapter 3

青年漫畫篇

第三章將說明結構自由度較高的青年漫畫之角色設定方法，以及角色作為聚集基地的「自在空間」之設定方法。

Lesson 01

青年漫畫的基本結構

少年漫畫與少女漫畫之外，還有青年漫畫類別。設定角色前，先掌握青年漫畫的基本結構與重點。

{ 青年漫畫是時代的真實縮影，請思考現代讀者的興趣吧。}

青年漫畫的關鍵是「自在的群體」

本章稱少年漫畫‧少女漫畫以外的類別為「青年漫畫」，並將說明其基本結構以及創作精彩「青年漫畫」的方法。

我知道把所有其他漫畫類別都統括在「青年漫畫」是非常不合理的。現在市面上的漫畫真的五花八門，各種種類都有，例如《宇宙兄弟》或《王者天下》等經典漫畫，以及《愛愛外星人》、《小千少根筋》這種次文化漫畫，還有《昭和元祿落語心中》這種女性漫畫等等，不同種類的漫畫混為一談確實是極為勉強（※1）。

只是，被籠統歸類為「青年漫畫」的這些作品類型都有一個共通點，那就是大多數青年漫畫的「作品內都有一個自在的群體」。典型的例子就是《黃昏貴子》（※2），這部作

品中幾乎沒有所謂主角的成長，就只是以一個笨拙的主角為中心，描寫一群內心帶著不滿的角色們交流他們拙劣的人生故事。極可以說，這部作品道出了現代人的心情。

大多數的現代人都對於自己的現狀或對社會不滿。比起以前《課長 島耕作》這種菁英份子且受歡迎的島耕作不斷成功往上爬的故事，《黃昏貴子》的主角雖然沒有太大的成長，不過至少翻開這部作品時，會讓人產生錯覺，感覺自己被一群相處自在的好朋友包圍，不再感到寂寞。這樣的作品就會觸動讀者內心。

本章將進行的就是「塑造對於主角（＝讀者）而言的自在空間」。以這個自在空間為主體的青年漫畫結構就如次頁所示（圖1‧2）。

圖1是各種角色聚集而來，最後完成一個群

※1
《宇宙兄弟》
（作者：小山宙哉／講談社）

描述六太與日人兄之情的近未來漫畫。如果仔細探討，會發現漫畫中追求徹底的「現實」。作品詳述兩兄弟的感情線，堪稱長篇經典漫畫的範本。

《王者天下》
（作者：原泰久／集英社）

以紀元前的中國為舞台，史詩級規模的漫畫。這部作品也是經典長篇漫畫的範本。與現代漫畫相比，作品裡有許多主角們面臨生死關頭的場面，因此引誘讀者忍不住一直看下去。

《愛愛外星人》
（作者：岡村星／日本文藝社）

描寫一群狂熱女孩們的喜劇漫畫。五個多話的角色呈現女孩間的有趣對話，是一部非常有趣的作品，也是能夠精準掌握現代女子內心的作品。

《昭和元祿落語心中》
（作者：雲田晴子／講談社）

出場男子非常有魅力。原本是創作男男戀的作者所縝密編寫的男子群像作品。

※2
《黃昏貴子》
（作者：入江喜和／講談社）

這是一部幾乎沒有發生戲劇性事件的作品。以主角貴子為中心，描寫病態現代人之偶像劇。

圖 2 群體免於瓦解的結構。

圖 1 組成群體的結構。

廣義來說，這些都是移情作用，像這樣讓讀者「想跟主角做同樣的事」、「也想加入主角所在的空間」就是「引誘」。漫畫中設計「自在空間」時，這是非常重要的重點。

短篇漫畫中，讀者停留在故事裡的時間最長也只有十到十五分鐘。各位一定要在這麼短的時間內，讓讀者產生「想加入主角所在的空間」的想法。如果做不到這點，就算在高潮階段加入大規模行動，讀者也不會因此而產生預期的反應，而且基本上讀者根本不會讀到這個階段。

從開場開始就必須積極設定「引誘」，把讀者拉到自己的作品世界才行。

從前面依序讀到這裡的讀者們，其實已經知道幾個引誘的方法了。

例如，少女漫畫篇中說明的「反差」即為其一。外表看起來冷酷的角色，實際深入談話後發現非常女性化。如果巧妙運用這樣的反差，就能夠引誘讀者繼續往下翻頁。

塑造自在的空間所使用的「引誘」

創作角色的群體時，重要的就是「引誘」的概念，也可以說是「誘使進入」的意思。

例如，各位看漫畫時，是否曾經有過以下的經驗？

・看到主角在作品中吃著好吃的鯛魚燒，自己也想吃鯛魚燒。
・看到主角住在一間裝潢時髦的房間裡，自己也想更換家具、家用品。
・看主角在澡堂裡進入浴池泡澡，自己也想泡澡而不想淋浴。

體的結構，圖2是既存的群體面臨崩解的危機，最後終於能夠解除危機的結構。青年漫畫大致可以分為這兩種類型。都是以包含主角的群體為中心展開故事。

設定青年漫畫的角色就是設定這個群體（的構成成員）。

※3《姊嫁物語》（作者：森薰／KADOKAWA）

以十九世紀後半，中亞與世隔絕的地方為舞台，作者森薰利用與眾不同的描述方式產生現實感的作品。

※4 建議定期想出各種創意

我主持的漫畫教室課程中，每週都會舉辦一次訓練課程。請參加者針對我所出的題目想出一些創意。這個主角遭受屈辱的想法就是學生在課程中想出來的點子。如果平常就習慣動腦思考，首先會訓練腦力，萬一需要時，就會想出好點子。還有，透過訓練累積的創意將會成為下次作品的材料。請各位平常就要利用各種方式累積創意。

我在少年漫畫篇中，說明了具有魅力的敵人角色。敵人角色出場的畫面非常帥氣，讀者不由得感受其魅力，這也是非常好的引誘做法。

與少年漫畫、少女漫畫相比，大人取向的漫畫故事自由度高，所以設定引誘的方法也很多。

舉例來說，就像森薰創作的《姊嫁物語》這部作品（※3），利用與眾不同的描述方法描述織品與角色所穿的衣服，藉此引誘讀者進入作者的作品世界；又如《落語心中》，主要是透過手勢或行為來呈現男性的魅力，藉此達到引誘的目的。

我特別認為「設定主角受到屈辱的畫面」也能夠達到引誘的效果。以前我曾經跟一位實績豐富的電影導演談話，該導演運用的規則是，從故事的開場到中場，一定要讓觀眾覺得主角怎麼那麼悲慘。對方的意思是，他當然會讓角色擁有愛情，不過主角前面的經歷越是悲慘、痛苦，讀者在後面就會越認同主角的努力。我

想，這也是引誘的一種做法。

作者把「主角受辱」這種強烈刺激的情節與讀者共享。就算不是深刻的屈辱情節，也可以運用會產生同感的小題材，例如「自己花了半年時間與心儀對象建立關係，卻在三天之內就被別人破壞」、「在小酒館裡離開一下位子，自己點的餐都被大家瓜分掉了」，像這種日常生活中會發生的題材也都可以用來當成引誘。善加運用這樣的引誘，就能夠把自己設計的角色群體，有魅力地呈現在讀者眼前（※4）。

「成長」不是絕對條件

關於青年漫畫的群體，我還想指出一點，那就是近年來的青年漫畫中，包含主角的角色們都沒有成長的設定。

前一個世代的漫畫，例如《課長 島耕作》、《沉默的艦隊》等，主角的成長是故事發展的絕對條件。可以說不只是漫畫，其他輕小說或

※5 《小千少根筋》（作者：阿部共實／秋田書店）
圍繞著國二生的小夏與朋友小千所發生的故事。這部作品獲得二〇一四年日本文化廳媒體藝術祭漫畫部門新人獎。

※6 《聲之形》（作者：大今良時／講談社）
非常細膩地描寫主角中生的內心糾葛。出場的角色們每個人都有著天大大地大的煩惱，引誘讀者繼續往下閱讀。

遊戲腳本等也都是一樣。

不過，其實現在的青年漫畫就沒有把重心放在主角的成長上。

舉例來說，《這本漫畫最厲害!!》二〇一五年少女部門第一名的《小千少根筋》（※5）中的主角，小夏與小千在錢財、學業或家庭環境等都屬於「有點不足」的狀態，小夏對此感到不滿，到了故事最後，小夏的不滿完全沒有消除，在錢財、學業或家庭環境等依舊屬於「有點不足」的狀態。不過，透過與行蹤不明的小千重逢，兩人再度確認兩人之間的友誼，故事結束。

少男部門第一名《聲之形》（※6）的主角石田將也沒有所謂的成長故事。小學階段不斷追問「要怎麼做才不會無聊」的將也欺負女主角西宮哨子，因此內心背負了一個無法挽回的深刻傷痕。故事從內心帶著傷痕的將也與哨子重逢開始發展，非常笨拙的兩人之間產生牽絆，以兩人為主的群體逐漸成形，故事來到終點。

一九九〇到二〇〇〇年初期，從主角等人的成長，到以主角為中心的群體是如何組成的，以及群體看起來似乎即將崩解卻又重新整合的過程，看到這些作品之後，就會非常瞭解現代人對於故事的興趣已經產生變化。

當然現在熱門的漫畫中，也有主角成長的漫畫類型，只是跟以前相比，現在的趨勢確實已經沒有把重心放在成長上了。

或許這跟現代的日本社會有關。進入二〇〇〇年代之後，日本的經濟完全停滯，泡沫時代以前的經濟「成長」已經停止。以前對於「明天比今天更好，後天會比明天更燦爛」深信不疑的我們，現在每天就是努力活下去，對於明天、後天不抱持光明的期待。對於那樣的讀者來說，《課長 島耕作》這類光明燦爛、積極進取的成長傳奇故事，看起來或許就像是個「謊言」也說不定。

不過，就算還不到成長的地步，只要有變化

專欄

關於現代的主題「分享」

諸如社群軟體上被吵得沸沸揚揚的話題或藝人醜聞的抨擊等，現代日本已經是一個無法容忍發言失誤的社會。政論節目上的名嘴針對社會上種種事件發表「這樣說才是正確」的言論，這樣的影響不是只停留在電視節目上而已，也已經擴散到公司組織或學校團體等人群聚集的地方。我在漫畫教室以外的工作上不會輕易說出自己內心的想法，而是嘗試從問題找出答案，在漫畫教室中也禁止學生談論政治、宗教以及種族等話題。

某種意義上來說，這是很寂寞的。不過，若想在這種社會上以最安全、最不用費心的方法生存，那就要做到孤立化・孤獨化。在這個意義上來說，現代日本人不會與別人產生實質上的關係也是極為自然的結果。

本書以群體為主題設定角色，這個做法跟現代日本社會也有關係。若要問在今日的社會中孤立化的我們到底在追求什麼？我想，就是「分享」吧。我們現在已經不買音樂 CD 了，不過如果有歌手舉辦現場演唱會，人們就會聚集、分享。雖然與公司同事的關係變得淡薄，不過與各地方的朋友們相處，感情變得濃厚，也會互相分享彼此的料理。以前雖然有長屋這種大雜院或國民住宅，不過以前的人之所以不會稱為分享住宅，不只是因為沒有這樣的詞彙，我想也是因為以前的人沒有這樣的概念。就算看電視廣告，也會發現「分享」這個詞彙頻繁出現。在現代的日本社會中，最具特色也是最多人未言明的同感之一，我想就是「分享」吧。
漫畫的讀者也是現代日本人，因此以讀者的需求來說，在創作的漫畫中也可以多多運用這個主題。

就很「重要」。特別是短篇漫畫，當你總結所謂起承轉合時，如果主角完全沒有變化，讀者就會感覺期待落空。所以要設定一些變化，例如戒菸的主角相隔十年後又開始抽菸，或是主角把剛寫好的信撕破丟掉等。

下一個單元將具體為各位介紹我自己設定的人物關係圖。

利用人物關係圖建立群體

自由解放腦袋，設定有趣的角色吧。

接下來馬上利用人物關係圖，設定角色群所組成的群體。

青年漫畫的人物關係圖

接下來我們將要設定自在的空間，不過最重要的是必須找到聚集在此空間的角色群。本章一樣會運用本書專用的人物關係圖，從角色設定開始寫起。

青年漫畫的人物關係圖如次頁所示，是六 x 四格的定位表格。製作要領基本上與少年漫畫篇・少女漫畫篇一樣。

首先，從主角開始設定起。主角沿著縱軸的變化，分為三種普通型以及酷帥型、奇特型、天才型等總共六種角色。首先從①～⑥當中，腦中想到的主角類型開始寫起。

寫出某一個主角之後，接著就沿著橫軸設定

適合主角的角色。橫軸的角色有主角的夥伴・女主角・男主角等角色，以及其他的配角1・2等。橫軸的這些角色無須跟主角屬同一類型，所以夥伴或配角請自由想像創作。

少年漫畫與少女漫畫的角色構成或故事有相當的限制，不過青年漫畫就能夠以相當高的自由度創作。

我個人最喜歡創作這樣的青年漫畫角色，所以幾乎可以不停筆地連續工作兩小時。完成的人際關係圖就如一二四頁的圖2所示。我不會從①開始寫起，一開始可能是先寫③，然後填寫橫軸的角色，依照腦中想到的順序填寫空格。

利用完成的人物關係圖自由聯想

	主角類型	主角	女主角、男主角、夥伴	配角 1	配角 2
①	普通型（溝通能力強）				
②	普通型（溝通能力普通）				
③	普通型（溝通能力弱）				
④	酷帥型				
⑤	奇特型				
⑥	天才型				

圖 1 青年漫畫篇人物關係圖。

	主角類型	主角	女主角、男主角、夥伴	配角 1	配角 2
④	酷帥型	**主角（18）** 河田翔 新宿的流氓高中生首領。反射神經與體能極強，打架從沒輸過。父親是前職業拳擊手。受父親影響，從小也跟著打拳擊，但隨著父親的失蹤，也就放棄拳擊。最近覺得當流氓很丟臉，想當建築工人（關係良好的學長是建築工人）。	**夥伴（18）** 吉村浩一郎 與翔從小學開始就是好朋友。一直以來每場打架都與翔並肩作戰。最喜歡女生，總是處於戀愛狀態。最近翔不太管他，所以老是跟女生廝混。家庭經濟富裕，雙親放任不管。國中是田徑隊，在都大會的一百公尺比賽獲得冠軍。當然是個飛毛腿。	**襯托角色（52）** 土屋新吉 注意到翔的領導特質的土木建築公司社長。以強硬的手段與領導特質，在他這一代就拓展公司規模。就算現在公司規模變大，也毫不放鬆地計畫擴大事業版圖。想把翔納入自己的公司。與幫派也有點關係。	**敵人（19）** 幸田選 與翔對立幫派的首領。最近剛從少年感化院出來，誤以為自己遭逮捕是翔害的，想設法報復。打架唯一打輸的就是與翔對打的那次，所以對翔的怨恨加倍。對自己的夥伴很和善。
⑤	奇特型	**主角（21）** 筆名：虎田虎夫 搞笑漫畫家。高中之前一直過著普通生活，但在國文課讀了中島敦的《山月記》受到強烈的鼓舞。自從興起不久的將來能夠成為老虎的念頭，就開始戴著老虎面具生活。本來想成為漫畫家，所以帶著老虎面具創作以激勵自己，二十歲出道。目前在月刊雜誌畫搞笑漫畫。連助理也沒見過虎夫的真面目。本人這三年來也沒看過自己的臉孔。	**女主角（24）** 田中洋子 虎夫的助理。洋子也是立志成為漫畫家的人，但是沒有做出什麼成績，所以就擔任助理。由於虎夫的漫畫幾乎都沒有背景，所以陪同虎夫參加與編輯的討論會議，記下對方的要求，然後支援虎夫。除此之外的時候大多幫虎夫畫的老虎做點描的工作。	**配角 1（44）** 西原浩彦 虎夫的責任編輯。離過一次婚，無小孩。作為漫畫編輯過著忙碌的生活，導致妻子離他而去。透過法院判決，從前妻與情夫那邊取得高額賠償金。現在一心以工作為重心，對於漫畫家而言是值得信賴的編輯。對虎夫也會給予非常適當且和善的建議。認為虎夫擁有卓越的才能。	**配角 2（21）** 新橋哲也 虎夫以前的好朋友。曾給虎夫忠告「你沒辦法成為老虎」，然後就被虎夫絕交。帥哥並且在現實生活中過著充實的日子。絕交後有段時間很氣虎夫，但是現在認為「無論如何要把以前的虎夫找回來」。是少數見過虎夫真面目的人。認識洋子，兩人為了恢復虎夫的原來面貌而共同合作。
⑥	天才型	**主角（17）** 黑田透 擁有影像記憶能力，所以教科書讀一遍就能完全記住。成績是全學年中遠遠超過其他人的第一名。超 S。自學全世界的拷問史，查看原文典籍而學會了二十一國語言。目前正在研讀中世紀波斯的拷問史。非常想要嘗試自己調查到的拷問方式。對於人生抱持著類似絕望的想法，覺得什麼時候結束生命都無所謂。	**夥伴（17）** 寺本修 高三生。在班上旁若無人般地開朗又有朝氣，也算是個帥哥。與班上許多男女同學都是好朋友。其實系出名門，父親、祖父、曾祖父三代都是東大出身。父親要求修一定要考上東大。最近對這樣的要求感到壓力很大。被主角黑田要求接受拷問，取而代之的是主角協助修加強課業。黑田提議在體育倉庫進行拷問讀書會，不加思索就答應。	**配角 1（17）** 佐藤瑪莉 暗地裡觀察主角黑田與夥伴修進行的拷問讀書會。重度腐女，所以看到兩人的模樣覺得無法忍受。以前非常滿足也很高興黑田攻、寺本受的狀態，但是最近覺得雙方如果互換，會不會看起來比較萌呢？為此內心甚感苦惱。打算再過一陣子要向修建議這個方案。	**配角 2（45）** 權田悟 體育老師。單身。素人童貞。經常自言自語。管理職。經常開關體育倉庫，卻毫無察覺黑田與寺本的存在。下定決心要追求同為體育老師的同事（女性），但是對方絲毫不為所動。學生時代專心一意練習劍道。

	主角類型	主角	女主角、男主角、夥伴	配角 1	配角 2
①	普通型 （溝通能力強）	**主角（19）** **杉田恭介** 因成績優異，老師強烈建議要繼續升學，但是高中畢業後卻馬上進入住宅建設公司當業務員。因為未成年，所以不能喝酒。業績經常是業務部之首，最近深受社長與部長重視。不過本人並不會因此而驕傲，今天依舊進行平常的業務工作。	**女主角（25）** **柳澤凜子** 恭介的女友。同公司的社長祕書。非常喜歡恭介，只是因為比恭介大六歲，所以有點擔心恭介會被嫩妹搶走。工作時超酷，但是與恭介二人獨處時又很愛撒嬌。由於自己也是第一次這樣，對於這樣的自己感到有點驚訝。總是等著恭介傳 Line。	**配角 1（47）** **富田康夫** 羸弱企業的萬年基層職員。業績比年輕業務員還差，總是被課長挖苦。在家也被老婆數落，最近又被女兒（15）瞧不起。興趣是看哲學書。只要投入哲學世界就能夠忘記現實世界的煩惱。	**配角 2（57）** **海谷誠** 杉田服務公司的社長。出生貧困，十九歲創設住宅建設公司。之後，以勢如破竹之姿擴大公司規模，在國內擁有十九家門市。口頭禪是「今日事今日畢」。言出必行。工作速度快。將主角杉田恭介視為年輕時的自己，十分疼愛。不知結婚意義何在，單身。連週末都外食，所以血糖偏高。
②	普通型 （溝通能力普通）	**主角（24）** **森田俊一** 正準備會計師資格考。覺得里香自從開始工作後就變得越來越現實，為此感到焦慮不已。也不知道自己何時才會通過考試，這件事帶來的壓力最大。越是焦慮，跟里香的對話就越不對盤。雖然知道這樣不行，但也是不想讀書，有一搭沒一搭地看漫畫。	**女主角（24）** **小林里香** 俊一的女朋友。工作第三年。以 OL 身分努力工作也開心地過日子。不過最近只要過得稍微奢多一點就會被俊一數落，兩人處得不太好。已經交往六年了，父母也有介紹朋友認識，不知該如何是好，覺得悶悶不樂。心想乾脆跟俊一分手，與一般的上班族交往才能夠談一場大人的戀愛。	**配角 1（17）** **井上真子** 俊一最近喜歡的女孩。想參加藥學社團，但是最近父母要求一定要應屆考上國立大學，否則就得去工作。在自修教室裡偶爾會感覺到俊一的視線，對俊一沒有抱持不好的印象。最喜歡音樂。喜歡 Bump of Chicken 以及 Radwimps 樂團。希望快點成為大學生，從升學壓力中解脫。	**配角 2（26）** **古川岳人** 里香的直屬上司。很喜歡里香。最開始是因為里香是優秀員工，所以很欣賞，後來卻轉變成愛戀的感情。只是抱持著「男人就要保持紳士風度」的信念，所以對於里香也不會糾纏不清，因此里香對於岳人的心情毫無察覺。
③	普通型 （溝通能力弱）	**主角（17）** **里見耕太** 高冷的高中生。對他人毫無期待，對自己也沒有期待。基本上覺得人生無趣。半徑三十公尺以內的生活就覺得滿足，所以幾乎足不出戶。多半在家裡看 niconico 動畫。成績平平，對未來沒有太多想法。	**女主角（17）** **古川果步** 耕太的同學。與耕太喜歡同一部小說，所以能夠說上話。喜歡為別人付出。未來想成為護理師。覺得耕太「應該可以更積極一點」，因為不喜歡被認為是多管閒事，所以閉口不提。	**配角 1（39）** **山下龍一** 居酒屋的受雇店長。一直到最近都持續「尋找自我」。不過，「自己」不是已經找到了嗎？感覺被周圍的人冷眼看待。受朋友請託，來朋友開的居酒屋擔任店長。最喜歡做菜也能燒一手好菜，所以工作非常開心。除了尋找自我之外，也喜歡觀察人群。最喜歡大麻。有時會在路上彈吉他唱歌。	**配角 2（19）** **松本陸** 在「Atoms」咖啡店擔任服務生的十九歲青年。雙性戀，可攻可受，所以原則是「能夠跟全人類合體」。對人非常和藹可親。與果步談得來。外貌帥氣，男女老少都喜歡他。知道自己很帥，也知道要怎麼做才能看起來具有吸引力。

圖 2 青年漫畫篇人物關係圖範例。

寫完二十四個角色設定後，接下來就是自由聯想，思考角色的排列組合。

圖2的二十四人當中，一開始我最喜歡的就是⑤奇特型的虎田虎夫。我想像虎夫戴著老虎面具努力畫漫畫的模樣，真是非常的超現實也很有趣（※1）。只是，奇特型角色很難讓讀者產生移情作用，所以無法擔任主角。

因此，我選了橫軸的配角2新橋哲也。這是以讀者的角度所選出來的主角。這個橫軸的四個人就可以創作故事，不過在此我貪心地加入其他角色。

接下來我想選用的是④酷帥型主角的夥伴吉村浩一郎。我喜歡他在田徑比賽中獲得一百公尺短跑冠軍這點。

我腦中馬上想到的一個橋段是吉村浩一郎戴著面具搶銀行，或是被流氓組成的事務所襲擊等，總之就是跨越一座非常危險的橋而全力逃跑的樣子。面具的畫面當然就是來自前面的虎夫。結果戴著面具打算前往面具店的虎夫被誤認是逃走的浩一郎，於是他也被迫展開逃亡之路，大概就是這樣的故事情節（※2）。

這麼一來，接下來就能夠建立「面具店」這個極為罕見的空間。這裡的店長會是誰呢？一邊看著二十四人的人物關係圖一邊挑選。如果選①普通型主角的配角1富田康夫，會有甚麼發展呢？平常是贏弱企業的業務，在家裡也被欺負。也就是說，在這個空間以外，他是否就是戴上具有某種意義的「面具」生活呢？平常是戴面具生活的角色擔任面具店店長，感覺有種諷刺意味。更重要的是，對於實際上不得不戴著面具生活的現代人而言，我認為這會是個與讀者同步的主題。

找齊四個男性角色，我也想加上女性角色。

以這樣的想法來挑選的話，⑥天才型主角的配角1佐藤瑪莉如何呢？她也是一個擁有相當扭

※1畫面上看起來精彩的角色
漫畫家志向者所畫的角色跟專業漫畫家相比，通常感覺比較沒有味道。關於角色的情感表現，不要只有所謂的喜怒哀樂，應該試著更深入描寫內心各種情緒。這時如果角色的表情、打扮或是行為舉止等在畫面上看起來精彩的話，在作品上就會有良好的呈現。

※2畫面上看起來精彩的狀況
場景方面也選擇看起來精彩的畫面吧。例如主角女生的結婚宴上，一張桌子坐了六位男士。隨著典禮的進行，發現桌上立牌寫著「新娘的歷代戀人」。原來這一桌男士是主角的前男友群。我覺得這種畫面就非常精彩有趣。

利用人物關係圖建立群體

※ 3 角色的行動原理

創作漫畫時，經常發生角色不說話、不行動的情況。像這種時候，我就會徹底思考到底是哪裡出問題才會造成角色不行動。多半的情況都是主角的行動原則或動機不對，或者立意薄弱等因素。現實中的人類也是如此。角色會誇張地說話、行動等，都是有理由存在。

曲想想法的女人，好像可以跟「面具」這個關鍵字產生連結。

就如前面介紹的流程那樣，我從原先設定的角色中選出四個角色擺在眼前。主角新橋哲也，是感覺普通的主角，也是讀者喜歡看的外型。

哲也去面具店有他的理由，就是「想把虎夫變回原來的虎夫」。這是哲也行動的動機，也是故事進展的推動力。隨著故事的發展，進出面具店的哲也看到虎夫以外戴著面具的人們，以及不得不戴面具過日子的生活哪。」如果創作這樣的故事，我想應該能夠寫出一集長度的作品吧。

到目前為止我腦中出現籠統的想法，一直設定或想像面具店的模樣，再放個兩天沉澱。不過，最後本書沒有採用這個點子，因為我經過仔細思考，覺得就算這些角色同時聚集在面具店，他們既不會交談，也不會進行內心的交流吧（※3）。

也不是不能像合輯那樣勉強寫成一個故事（知名電影《煙》就是一個合輯，敘述聚集在街上香菸舖裡三個角色的故事），不過以本書的典型案例來說，這樣的做法太過怪異。更重要的是，經過兩晚的思考，我覺得故事沒有先想的那麼精彩，所以就放棄這個想法了。

從人物關係圖再度思考

因此，我再回頭仔細盯著人物關係圖來看。虎夫是確定採用，再看其他二十三個角色中有沒有誰可以成為主角或故事的主軸。

【主角的戀人】

在這裡我注意到②普通型角色的森田俊一與小林里香。首先，這段戀人感覺真的存在這世上，如果演出技巧夠好，任何人應該都能夠產生移情作用。最重要的是，我以前是研究生，當時交往的對象比我早進入社會工作，我的校園生活沒有什麼好說的，對方則過著充實的社會人生活。對於那樣的關係，我總是感覺焦慮，所以我對於這樣的角色能夠產生移情作用。

在現實程度高的作品中，「好像真的存在」的感覺將成為暢銷的強大武器。

所以，不知不覺地主角的戀人就決定了。不過，假設以森田俊一為主角，會組成什麼樣的

群體呢？我邊想邊煩惱著。因為森田俊一在會計師補習班這種地方好像沒什麼朋友，補習班以外的時間自稱都在家裡唸書，實在想不出這種態度程度鬆散的模樣會組成什麼樣的群體。

因此，主角不會是森田俊一，那就試著以小林里香當主角吧。如果是里香的話，首先她有公司的人際關係，再者她下班後也會跟好朋友一起吃飯或是參加所謂姐妹淘的聚會等，跟俊一相比，里香過著充實的日常生活。

【配角群】

以小林里香為主角，再重新看一次人物關係圖吧。首先映入眼簾的是③的配角1山下龍一。

因此，先暫時命名該居酒屋為「小歇亭」，然後思考會來到這家居酒屋的成員。

首先看起來會加入的是在前面面具故事中出現過的①的配角1富田康夫。我也經常去居酒

他工作的居酒屋會成為人們聚集的「群體」。

128

小林里香(24)

森田俊一(24)

圖 3 主角的戀人：小林里香與森田俊一。

屋，這種大叔用自己的零花錢就可消費的居酒屋是親民的居酒屋。

接著進來的是虎田虎夫，想像他獨自一人坐在吧台喝酒的模樣，我也不由得暗自歡喜。帶著老虎面具的男人坐在居酒屋吧台一角，一個人想著事情喝著加冰塊的芋燒酒，各位不覺得這個畫面非常超現實嗎？

另外，在這當中，以社會的一般標準來看，價值最高的應該是①的女主角，柳澤凜子吧？人長得漂亮，工作又能幹。有這樣的女生在居酒屋裡放鬆飲酒，感覺對居酒屋是加分作用。

【擴大群體的印象】

總結來說，這是只有山下龍一一人掌廚的居酒屋，也是以吧台為中心的小居酒屋，基本上只有熟客才會進來消費。

客人會跟龍一聊天，不過基本上都是各自沉浸在自己的世界裡思考、喝酒。如果龍一偶爾

起一個話題，大家就會因共同話題而聊起來，不過基本上不會深入談論別人的事情。

富田康夫坐在吧台右邊角落，一邊讀著哲學書一邊啜飲冰的日本酒；吧台左邊盡頭則坐著虎田虎夫帶著老虎面具喝芋燒酒；坐在吧台正中間或餐桌的是小林里香與柳澤凜子喝著汽水威士忌。里香對著凜子傾訴她的男朋友不可靠，跟公司的同事相比，男朋友感覺很幼稚；凜子則對里香談論比自己年輕的男朋友有多讚，對他抱持著想要限制他與忌妒的心態，這是自己生平第一次出現的感覺！

各位覺得這樣的群體如何呢？假如現實中有這樣的居酒屋，我一定會想去光顧。

接下來就是創作故事情節了。故事的所有情節都從這家居酒屋發展出來。在居酒屋裡，里香會從這家居酒屋發展出來。在居酒屋裡，里香會把自己的想法傳遞給這個群體的成員。如果創作出這樣的漫畫故事，各位一定會被讀者視為「不知為什麼，但覺得這是能夠掌握某種氛圍的作家」。

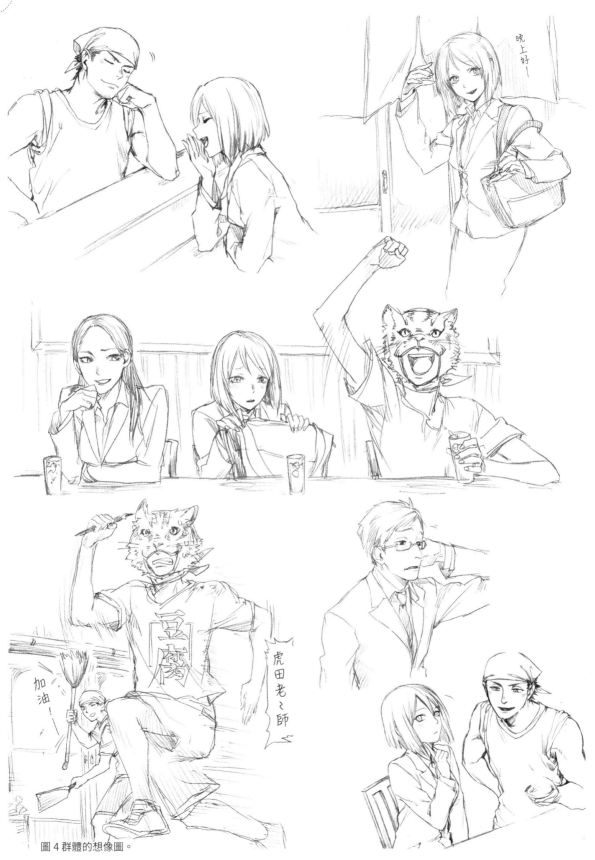

晚上好—

虎田老~師

加油！

豆腐

圖 4 群體的想像圖。

人物關係圖的多樣性

如果對於完成的人物關係圖不滿意的話，建議重新來過。

「再來一份」人物關係圖吧。

再寫一份人物關係圖吧

如我一再重複的，使用人物關係圖進行試鏡是不用花錢的。假如無法順利從人物關係圖中選出適當的角色，或是一次選角無法找齊適當的角色時，那就從新開始再寫一份人物關係圖，然後進行第二次・第三次的試鏡。

雖然在第一份人物關係圖中就找到滿意的角色與組成的群體，不過，在此作為參考的範例，我再嘗試挑戰一份人物關係圖（一三四頁）。

第一次寫的是角色各有變化的人物關係圖，所以這次特意設限，把年齡設定為四十歲，六個主角同屬於業餘棒球隊的成員。之所以這麼設定是因為我目前四十歲，深刻感受到如果四十歲跟國中同學一起打業餘棒球的話，一定

能夠在各種情感上共同「分享」（※1、2）。

也可以直接使用橫軸四人所組成的群體

雖然我想利用這六個人成立一個業餘棒球隊的群體，並寫成漫畫故事。不過，把六名主角排出來看看，不是一個很好的群體結構，還有我個人覺得④的酷帥型主角松本隆以及後面三人的設定還不錯，所以便嘗試把這四人組成一個群體。就像這樣，不是只能分散地從人物關係圖中找出所需角色，如果偶然發現橫軸並列的四人組合具有吸引力的話，那就可以直接組成群體。

松本隆的概念來自於《灌籃高手》裡的流川

※1 現代人會分享的東西

由於智慧型手機與電腦的普及，我們的溝通方式戲劇性地往上提升。例如建立「Line群組」、在虛擬空間中進行雙向溝通等等，這些都是非常現代式的時間與感情分享。就像這樣，現代人分享的許多東西都是非現實性、虛擬的東西。

※2 現代人不會分享的東西

相反地，跟以前相比，現代人在真實世界中所分享的時間或感情有減少的傾向。我們不會像以前那樣，跟住在隔壁的鄰居聊天。跟以前的商店街相比，大型超市也顯得系統化而且無生命感。在現代人的真實世界中，如果說溝通缺乏到讓人感覺有點孤獨的話，那也可以反過來說，認清虛擬世界裡的溝通過度，然後從這樣的立足點倒過來設定故事角色，這樣就能夠創作出打動現代讀者內心的作品。

楓，流川到了四十歲的時候會做什麼呢？我是《灌籃高手》的年代，經常想像這些角色們長大成人後都會做些什麼。

在主角欄位中填寫松本隆時，我認為「這個角色無法成為主角」，所以最後就以讀者的角度填入神田順子。

其實，這個「某知名作品的角色之後來人生」的觀點，在所謂二次創作盛行的現代中，也是非常有效的手法。實際上，二○一五年日本電視台放映的電視劇《根性青蛙》就是漫畫作品從一九七○年開始連載十六年之後，述說十四歲的主角小宏、五利良芋太郎、京子等人三十歲時的故事。

這四個角色與前面的角色群不同，我特意嘗試加入「不溝通」的概念，也就是斷絕溝通的意思。松本隆與佐藤真理子同年紀，共同擁有小小的仙貝屋，理所當然地應該會發展戀愛關係，不過真理子卻連隆的名字也不知道。另外，我設定成為主角的神田順子一直都喜歡松本隆，但明明就是愛戀著他，卻很笨拙地無法表達自己的心意。這種角色之間的關係、溝通與不溝通之間的平衡，在現代漫畫中是非常重要的概念。

流川不是那種多話又伶俐的角色，所以我設定他在淺草擔任烤仙貝的職人（這不是二次創作，所以名字、設定當然也不一樣）。

以淺草為舞台只是因為我單純喜歡淺草，所以自己熟知的地理環境或空間，腦中就容易產生想像畫面。反過來說，如果是陌生的土地或不瞭解的行業，不管怎麼努力都很難下筆。

我試著以淺草這個地方為空間，把四個角色與他們組成的群體安插其中，各位覺得如何呢？

這次我也一樣以主角＝讀者的觀點來思考。

	主角類型	主角	女主角、男主角、夥伴	配角 1	配角 2
④	酷帥型	松本隆（40） 仙貝職人。每天在淺草仲見世通上的仙貝屋烤仙貝。因為是帥哥仙貝職人，在觀光客裡小有名氣。也經常被外國人要求拍照。單身。假日時主要做肌力訓練。所以維持著二十多歲時的體格，在三社祭典中扛轎的身影構成美麗的畫面。會給雙親孝親費。	佐藤真理子（40） 仙貝屋的獨生女。離過一次婚，沒有小孩。非常花俏的打扮。隨興的性格。不幫忙仙貝屋的生意，整天就在淺草寺旁的吸菸區抽菸，對任何事都有氣無力的樣子。隆已經工作二十年了，卻不知道對方名字，只叫他「職人先生」，與父親關係特別不好。	聖觀音菩薩（？歲） 淺草寺的守護神。已經很厭煩擔任淺草寺的神明。變裝為流浪漢走在街上時，被隆識破。從那時起，與隆成為莫逆之交，經常在神谷酒吧喝酒。由於沒有錢，所以總是讓隆請客。隆休息時，兩人經常一起抽菸、聊聊往事。非常愛說話，可愛的性格。	神田順子（24） 仲見世通團子屋的女兒。愛戀著隆。脾氣好。與其說是漂亮，倒不如說是可愛，所以深受客人喜愛。總是從店裡看對面的隆烤仙貝的樣子。只要一看到隆，腦中就會浮現創作歌手YUI的歌「CHE.R.RY」。因為手拙，經常被燙傷。有一次隆幫她貼 OK 繃。至今仍細心地保存著那個 OK 繃。
⑤	奇特型	島倉和樹（40） 挖掘溫泉的名人。從和樹指出的地方往下挖的話，幾乎百分之百都會冒出溫泉，所以被某些業餘或業者稱為「21世紀的空海大師」。不挖溫泉時，大多去打拳擊。會說些很無聊的笑話，例如「挖溫泉時打拳擊，平常也打拳擊」。只是其存在具有稀有價值，所以也沒有人會說重話。因力氣大，所以打業餘棒球時，只要碰到球，球就會飛得又高又遠。	富岡早苗（18） 和樹的女朋友，是陪酒小姐。由於和樹擅長挖溫泉的技術而被追求成功。外型姣好，在澀谷老是被搭訕而無法順利前進。喜歡和樹，但一定會被朋友看不起，所以隱瞞兩人交往的事實。新潟縣出身。中元節與正月休假一定會回老家過節。	和田澄江（32） 和樹的前妻。超級美女。討厭和樹的重度外遇，以及被迫一起玩保齡球，七年前離婚，但分手後才察覺自己其實是真的愛和樹，只是和樹不斷交新的女朋友，看來是沒有復合機會。旁人勸告「還有其他更好的男人」，但澄江眼裡只有和樹一人。	的場香里（24） 展覽活動的賽車女郎。票選為二〇一五年第一名的賽車皇后。和樹的女友。基本上是超級 M，所以和樹的指令越激烈就越興奮。聽到和樹與早苗交往，內心忌妒得快要抓狂，但怒氣馬上就平復下來的殘念女。大阪出身，只要喝醉，在卡拉 OK 裡就一定會邊哭邊唱「大阪之女」這首歌。喝醉的機率超高。
⑥	天才型	田中信二（40） 天才型外科醫生。在大學附設醫院工作。本來想念美術大學成為雕刻師。因手很靈巧，所以也擔任大咖政治家的手術。態度異常謙卑，不只對患者，連對護理師、同事、醫學部大學生等都使用敬語說話。在家裡對老婆、岳母說話也使用敬語，對小孩說話也使用敬語，所以經常被老婆責罵。	東山義則（40） 信二的醫院同事。自以為可與信二匹敵，然而技術卻完全比不上。話多，守不住祕密，所以護理師們絕不會在義則面前說重要的事情。本人毫無意識到這點，以為自己是醫院裡的人氣王。曾經與患者談戀愛，被院長斥責。	輪島凜（24） 信二任職醫院的護理師。謀略家。在護理師的人際關係中居領頭地位。頭腦轉速異常之快，確實做好工作，深受醫師們的信賴。因人長得醜，所以交不到男朋友。喜歡的藝人是嵐的二宮和也。一定會透過各種關係買到現場演唱會的門票。在腦中與二宮戀愛，所以就算一個人也完全不寂寞。	吉田沙羅（16） 信二任職醫院的住院患者。腦子裡有腫瘤，透過信二的天才手術而奇蹟似地恢復。因為是手球社團成員，希望早點恢復元氣活動身體。與信二說話特別投機，成為好朋友。現在互稱彼此是超越好朋友的「靈魂之交」。有女朋友，總是等女朋友來探病。最喜歡吃咖哩飯。

	主角類型	主角	女主角、男主角、夥伴	配角 1	配角 2
①	普通型 （溝通能力強）	**高良義人（40）** 基本上算是搞笑藝人。由於完全沒有名氣，所以主要收入來源是婚禮司儀或是百貨公司頂樓促銷活動的主持人等。自懂事以來就會引人發笑，身邊的人也都說他是「有趣的人」，所以充滿自信地想要成為搞笑藝人。然而發現在朋友之間的有趣跟電視或電台上的有趣是兩回事，但為時已晚，事到如今也無法做其他工作，所以盡量在主持工作上多多努力。現實社會中的人際關係能力強。	**白鳥惠一（18）** 以搞笑藝人為志向的高三生。打算高中畢業後與浩司進入吉本興業。一直以來都能引朋友發笑，所以覺得自己是搞笑團體 DOWN TOWN 裡的松本人志之後的搞笑天才。笑點低，所以很容易情緒高昂。看到在親戚的婚禮中擔任司儀的義人，不希望人生只是那樣而已。	**高田浩司（18）** 高三生。打算高中畢業後與惠一進入吉本興業。覺得惠一的痴呆很天才，希望自己可以像搞笑團體 DOWN TOWN 裡的濱田那樣尖銳地指出對方的笑點。從客觀角度來看的話，惠一與浩司兩人越是努力，就越覺得是令人敬畏的存在。	**岡部久美子（21）** 興趣是追逐年輕搞笑團體的大三生。人生大部分的時間都花在挖掘尚未出名但具有未來性的年輕人上。評論年輕藝人的部落格文章內容之精準，連業界也蔚為話題。指出應改進的點或提供替代方案都很有建設性，所以最近年輕的搞笑藝人也會前去諮詢「該怎麼做才能成長？」
②	普通型 （溝通能力普通）	**田淵涼輔（40）** 高中時代在棒球隊擔任主力投手，四號。千葉縣大會中獲得亞軍而無法參加甲子園比賽。一邊打棒球，一邊擔任業務員。在批發醫療用品給醫院的大型廠商擔任課長。有妻子與兩名女兒。在工作上會嚴格下指令，但在家裡是好爸爸，與妻子感情好。	**田淵涼子（38）** 涼輔的妻子。名字使用涼這個字使得她在與朋友交往時總是被惡意開玩笑。大學時代擔任讀者模特兒，進入社會後運用櫃台經驗與外貌賺錢。身邊的朋友都是一些美人。在聯誼活動中認識涼輔，結婚。現在是兩個小孩的母親，有朝氣地過著每一天。	**田淵優美（12）** 涼輔的長女。國中生，順利地進入青春期，叛逆期。最近早上都假裝上學出門，卻是在街上閒晃。嗅覺奇差。喜歡的詩人是中原中也。嚴重的中二病。開始討厭一般的男生，所以當然沒有男朋友。	**田淵恒彦（69）** 涼輔的父親。就算到了六十九歲的年紀仍舊擔任造園技師。因為職人的氣質，所以顯得固執。對於涼輔沒有遵循自己的足跡，時常感覺唏噓。最近發現把技術傳授給進入自己公司的年輕人的喜悅。不喝酒。抽七星香菸（涼輔出生時許願，有一段時期戒菸，但現在又開始抽菸）。
③	普通型 （溝通能力弱）	**杉田文藏（40）** 市公所職員。任職於國民健康保險課。與義人、涼輔上同一所國中。過著朝九晚五、週休二日的穩定生活。單身。國中時期開始就沉默寡言，幾乎不表達自己的意見卻又自然地融入同伴之間。現在依舊沉默寡言。唯一的興趣是車子，週末除了打業餘棒球之外，幾乎都是一個人開車兜風。有點禿頭傾向。	**吉岡真琴（28）** 文藏工作的市公所同事。雖然已婚，但因為先生的家暴兩人分居，現在正協調離婚中。為了四歲女兒的監護權而爭執。宮崎縣出身。打算離婚之後要帶女兒回宮崎縣。對文藏除了同事之情，沒有其他任何想法。晚上吃哈根達斯冰淇淋是生活中的小確幸。	**吉岡美穗（4）** 真琴的女兒。會對媽媽撒嬌，但在外面完全不哭也不鬧，是乖巧的小孩。自從懂事後就被送進托兒所，所以具有順應社會的能力。不知為何容易親近文藏，因著這個契機，文藏與真琴產生奇特的關係。害怕親生父親，所以幾乎不跟父親說話。	**水谷秀太（57）** 常去杉田服務的市公所的老伯。接受生活補助。喜歡喝酒、抽菸與賭博。生活補助的錢幾乎都在前三天就用完。平常過著與遊民無異的生活。從以前就對戀愛很敏銳，預測文藏與真琴可能會成為一對戀人。自己也想當愛情邱比特。

圖 1 人物關係圖的變化。

神田順子小姐

流川40歲肖像

必殺
仙貝迴旋

海外觀光客的
反應熱烈

聖觀音菩薩

圖2角色表。

佐藤真理子小姐

隨便做……仙貝屋

人物關係圖的多樣性

圖 3 角色搭配集。

由群體開始創作故事情節

我這次試著稍微深入挖掘④的橫軸。雖然沒有像一部作品那樣地寬廣，不過由於我設定人物關係圖縱軸的六個主角都屬於業餘棒球隊隊員（※3），所以便想出以下的情節。

這兩個例子都是我鎖定群體的「自在空間」與分享空間而想出來的情節。就像這樣，腦中的想像畫面不知不覺就成為真正的文章。我無法畫圖，所以便以文字表達，各位的話就可以像是畫素描一樣，在筆記本或素描簿上不斷畫出腦中的畫面。這兩段故事是否能夠運用在作品中？必須實際寫出故事大綱才能判斷。不過，在這個階段最重要的並不是「寫出什麼樣的故事內容」，而是「如何利用角色建立自在空間」。請不用顧慮太多，自由地創作故事情節。

※3 同學會

同學會之類的活動是現代人非常喜歡的活動之一。與曾經一起分享各段時光、各個空間的朋友們重逢，往日的回憶自然會浮現腦中，話題也就源源不絕。現在出版的許多青年漫畫中確實出現許多同學會的場景，也就是這個緣故。

主角神田順子在淺草雷門仲見世通上的團子屋擔任招牌女店員。因為工作勤奮、脾氣好，很討人喜愛，所以很多熟客會來買。

這樣的順子內心暗戀著在斜對面仙貝屋工作的職人，松本隆。順子想辦法與隆建立良好關係，但是隆總是一副冷淡的模樣，怎麼樣都找不到對話的機會。順子的珍貴寶物是以前夾團子不慎燙傷時，隆給她的OK繃，她一直細心地保存著。

有一天，難得隆對順子說話。順子內心小鹿亂撞。「下週日如果妳有空的話，想找妳出來。」順子不加思索立刻答應。這個邀約莫非是要找我約會？順子坐立不安。這晚上，順子對父親說週日要休假，但父親堅持週日一定要上班，父女兩大吵一架。

順子強硬地週日休假。當天，她比約定時間還早起床，穿上自己最喜歡的衣服。雖然不習慣，但也還是上了妝，內心感到非常興奮。到了約定地點，隆說：「我們走一下吧。」

138

※4 平常不笑的人笑了
平常不太笑的角色露出天真的笑容，藉由這樣的做法能夠挑動讀者的情感。作者應該讓該角色的笑容發揮最大的魅力。

隆帶她去的地方是位於淺草的業餘棒球場。隆的團隊只有八個人，順子只不過是被叫去幫忙湊人頭而已。隆知道順子以前是壘球隊，所以拜託她來幫忙。順子在女廁裡一邊更換借來的制服，一邊感到有點傷心，「我到底在幹嘛呀！」

不過，實際開始比賽之後，順子也逐漸覺得好玩，而且跟隆同一隊感覺很開心。比賽後的聚會，被國中同學圍繞的隆對順子露出不曾見過的天真笑容（※4）。回家途中，順子與隆兩人走在一起。也許是心理作用吧，順子覺得隆比平常溫柔，內心感到一陣悸動。

春天即將到來，這是風和日麗的一天。正在午休的順子穿過仲見世通，往淺草寺的方向走去，在休息區遇到佐藤真理子正在跟其實是觀音菩薩，但外表有點骯髒的歐吉桑下日本象棋。兩個人認真地一邊抽菸、喝大關，一邊下棋。看起來兩人非常愉快，順子心不在焉地看著他們，結果隆也來了，

兩人也心不在焉地看他們下棋。目前盤勢有利於歐吉桑。真理子可能因為有利，在居於劣勢的狀況下站起來說：「我非走不可了。」歐吉桑：「妳不是說我贏了要買最好的酒給我喝。」真理子向順子招手：「我如果輸了，就要請歐吉桑喝酒，不過我有急事，妳幫我下。」被指派當打手的順子只略知一點規則，身旁的隆給她明確的指示「6四步」、「7二飛車」，情勢一下子逆轉。最後輸棋的歐吉桑一邊罵一邊往淺草寺的方向回去。順子覺得跟隆共同作業非常開心。

透過角色的背景故事開拓作品的世界

深入設定角色，創造作品的深度。

人物關係圖也可以說是一個世界。接下來將說明連結故事的角色設定法。

創作故事前的選角方法

到了這裡，各位也嘗試設定各式各樣的人物關係圖了。誇張點來說，每段人物關係都可以創造出一個世界。對於作品而言，各位就像是神明一樣，在作品中可以隨意操縱事件。只是，如同我不斷重複的，你必須在極少的頁數中與讀者分享這個作品世界。若想要做到這點，該怎麼辦才好呢？

雖然這是基本概念，不過首先要把主角設定為讀者會產生移情作用的角色。雖然有一部分的少年漫畫例外，不過此外的其他漫畫類別都需要讓讀者產生移情作用。就如前面創作的人物關係圖那樣，有的角色搶眼而奇特，有的角色充分顯示存在感，像這種難以引起讀者共鳴的角色就設定為配角吧。

當主角出場後，就要與配角們配合。以前面的例子來說，最重要的就是利用「面具」或「分享」的關鍵字，在不知不覺中把大家集合在一起。要以哪個關鍵字思考作品，這就要靠各位各自努力了。每個人腦中一定都有可能成為關鍵字的想法或感覺才對。

把角色集合起來之後，接下來就是思考角色的配置，並且設計自在的空間。

例如，就算以「面具」這個關鍵字描寫故事，「集結在面具店的每個人」這種設定也很難寫成故事。所以就放棄這個想法，改成讓角色們自然地聚集在居酒屋，藉由描寫居酒屋裡的狀況，設計出自在空間。

※1
創作角色的背景故事時要注意的是，該背景故事帶有多少真實性？以我實際的經歷來說，該背景故事幾乎都是我實際的經歷，或是從朋友處聽來的故事。透過這樣的做法就能夠提高該角色的真實性。

※2
創作青年漫畫時，會清楚區分出擅長獨白與不擅長獨白兩種。想寫出角色難過時說出的獨白，作者必須具備豐富的感受性。「豐富的感受性」聽起來非常抽象，不過平常看文學作品或詩詞時，就利用獨白把自己的情緒寫在筆記上，這樣在創作時就能夠寫出精彩的獨白。

思考角色的背景故事

我在前面說過，大人的漫畫無須成長的部分。

不過，如果漫畫完全沒有成長或變化，那也太過冷淡了，所以要準備一些讓主角煩惱或想解決的問題。在這次的居酒屋漫畫中，主角里香最近覺得交往多年的男友俊一很幼稚，真的就這樣跟俊一一直走下去嗎？藉由製造問題以發展故事情節。

重要的是要能夠在腦中描繪背景故事。例如，如果是里香與俊一，他們的故事就是從高中開始，俊一向里香告白，兩人就開始交往。大學時兩人經常一起出遊，幾乎不曾吵過架，腦中也隱約想過未來可能會結婚。里香開始工作，因為拚命投入工作，對俊一就逐漸失去以前那種信賴感‧安心感；俊一一直沒通過資格考試，對於未來感到茫然與不安，感覺跟里香也逐漸沒有共同話題。就像這樣，在腦中發展一段背景故事（※1）。

角色深入到連配角
都能衍生出另一段故事

另外，在居酒屋「小歇亭」裡的每個配角也都有各自的故事。以虎夫來說，他一邊被編輯催稿，也總是設法完成作品。由於非常純真，所以最後就變成不帶老虎面具就無法生活的狀態。

康夫大學畢業於文學院哲學系。靠哲學沒辦法過活，在與哲學沒有任何關係的製藥公司當業務，也因為本來就不適合當業務，所以業績經常墊底。因相親而結婚，沒有談過轟轟烈烈的戀愛，以「喔，原來老婆就是這麼一回啊？」的心情與妻子結婚。在公司或在家裡都沒有立足之地，只有待在居酒屋，閱讀從學生時代就一直很喜歡的哲學書時，才會強烈感覺人生憂鬱一掃而空。

這樣的背景故事清楚地浮現在我腦中。先別論這些配角故事寫成故事大綱是否有趣，總之，我可以寫出每個人的人生故事（※2）。

※3
市面上像本書這樣討論漫畫故事、角色的書籍不太多。不只是漫畫，研究輕小說或劇本時，也可以瀏覽寫腳本的相關書籍，學習具體的方法。國內有許多優秀的腳本作品，好萊塢也有許多高品質的腳本作品，市面上已經出版許多翻譯版本，請各位務必參考看看。

舉例來說，如果設定康夫為主角，把他們前往市公所登記結婚之前的這段路程寫成短篇文章的話，會是什麼樣的故事呢？

康夫（27）與妻子美代（29）約在平常去的咖啡店見面。為了去市公所辦理結婚登記，兩人都向公司請假，約好在一處等待。

這是康夫與美代第七次見面。今天起就要成為自己妻子的美代，康夫腦中無法清楚描繪她的臉孔。還有，對於最近才剛認識的這位女性，可能到死為止都將跟自己住在同一個屋簷下，而且死後還會葬在同一個墓中，內心不由得升起哲學式的感慨。

就在此時，美代進入咖啡館，看到康夫，露出些微緊張的神情。康夫這時第一次覺得美代「可愛」。然後，對於那樣的美代即將成為自己的妻子，還是又回到哲學的心情，暫時故意裝作沒發現美代。

故事可以發展康夫把結婚登記申請書忘在家裡，或是兩人在前往市公所的途中，與

一位絕世美女擦身而過，康夫內心產生哲學式的深刻煩惱，「這世上有如此美麗的女性，我娶美代為妻真的好嗎？所謂娶妻就是簽下一生的契約，這樣的話，剛才擦身而過的那位美女對我的人生而言有何意義呢？我思故我在，人是思考的蘆葦。唉，神啊，我該怎麼辦呢？」

這是在作者腦中發展的作品世界。

大概就是這樣的故事。

富士電視台的人氣連續劇《大搜查線》的本篇是以年輕刑警青島為主角，某部電影則是以管室井為主角，另一部電影又是以同事真下為主角，就像這樣積極地衍生不同的故事軸線。這些故事軸線也都是由編劇團隊幫每個角色設定一個確實完整的背景故事，本篇只是剛好以青島的視角寫成的故事而已，如果視角轉到其他角色的話，也能夠充分寫出精彩的故事內容（※3）。

就像這樣，如果想做到就算改變視角也能夠

透過角色的背景故事開拓作品的世界

※4 想像自己喜歡的作品世界

我想各位最喜歡的長篇漫畫都各自擁有獨自的世界。以我來說，例如《蜂蜜與四葉草》、《SOLANIN》等，就算現在回想起來，該作品世界也會活靈活現地浮現腦中。我們無法畫長篇漫畫，所以無法帶給讀者如此強烈的印象。即便如此，還是能夠真誠地面對短篇漫畫，建構自己的作品世界，藉此在讀者腦中留下強烈的印象。

建構完成劇情的話，就應該針對每個角色，思考其背景故事或角色性格。

何謂好的短篇漫畫？

本書是我出版第三本關於漫畫的書籍。但若說到何謂「好的短篇漫畫」，我的定義始終不變，那就是，如果是三十二頁的漫畫，那麼當讀者翻完這三十二頁時，該作品世界會暫時留在讀者心中，讓讀者覺得「想知道後續」的漫畫。

換言之，也可以說這個漫畫故事有深度。這不只是我個人的想法，現在商業漫畫的編輯也都會這麼說。

大部分漫畫家志向者若畫三十二頁漫畫，會只創作出三十二頁能呈現的作品世界。這樣的漫畫對讀者而言沒有深度，讀者不會產生「想知道後續」、「後來那些角色們怎麼了？」等想法（※4）。

創作漫畫時，就算沒有呈現在規定的頁數內，

至少在我們的腦中也必須思考那些角色們的各種背景故事或其他衍生的故事。

誇張點說，所謂創作就是建立自己的世界。

假如發展這個題材，會建構出好幾集單行本的世界觀。

把這樣的漫畫世界濃縮為一次讀完的單行本，最後就成為在商業雜誌上連載的捷徑了。

拓展作品的世界吧

特別是在本章，我特意拓展作品世界，不把作品世界限制在三十二頁的範圍裡。

當然，把拓展後的世界再濃縮成三十二頁的故事大綱、透過分鏡演出，這非常不容易，難度也很高。

不過，我還是想在這裡強調，至少二〇一〇年代的短篇漫畫裡，對於角色群而言，也是對讀者而言，首先最重要的就是如何巧妙地設計一個自在空間與自在的群體，這種前置作業在青年漫畫上更有助於「精彩性」的呈現。

範例

青年漫畫篇：故事大綱＆分鏡範例

如本章設計的那樣，由小林里香擔任主角，里香與俊一的戀愛為基礎，試著把重心放在居酒屋「小歇亭」的成員們所共享的空間上。

1. 在居酒屋「小歇亭」

里香與凜子。凜子：「喂，妳看。恭介的睡相♡」凜子一副色瞇瞇的樣子。里香：「凜子，妳給我看沒關係，不過我覺得最好不要給別人看喔，因為有些人會覺得不舒服。」里香獨白：「唉，真好啊。戀愛就是這樣讓人飄飄欲仙，我已經好幾年都沒有這樣的感覺了。」居酒屋小歇亭裡其他客人的模樣（讀哲學書的富田康夫，戴著老虎面具看起來鬱鬱寡歡的虎田虎夫等人）。老闆龍一：「幹嘛，又在炫耀自己的男朋友了？跟小六歲的小鮮肉交往，馬上就會被甩囉。」凜子：「搞不好喲。我看真的會這樣吧，因為恭介真的很受歡迎呢。」里香：「沒問題啦。喂，老闆，再給我一瓶酒。」

2. 里香與俊一無趣的約會（在麥當勞）

里香、俊一，兩人無言。俊一玩著手機遊戲。里香獨白：「這就是我的戀愛。都已經交往七年了，當然不會有怦然心動的感覺。」俊一：「啊，這款遊戲很好玩，等等里香也來玩玩看吧，妳一定會愛上的！啊，還有，妳媽媽上次託我買的食譜，我買到了，先給妳。妳看，這本評價很好，全國排名第十九名喔。」俊一滿臉笑容地給里香看手機畫面。里香：「那個，你有努力準備考試嗎？？」俊一有點不高興：「唉呦，有啦。還有，妳不要拐彎抹角地給我壓力好嗎？」里香：「抱、抱歉。」里香獨白：「感覺我最近老是跟這個人道歉。唉，我們倆到底是從什麼時候開始變成這樣的？」

3. 在公司的辦公座位上　回憶：與俊一的戀情

還是高中生的俊一與里香。兩人穿著制服，下課後還留在教室裡。俊一跟其他男同學相比感覺比較穩重，更重要的是他能瞭解我的心情。俊一：「里香啊，妳太在意別人的想法了。妳看，學校裡各種人都有，如果妳想讓所有人都喜歡妳，那不是很累嗎？」里香獨白：「往好的方面想，我行我素的俊一跟我從高二就開始交往了。」倒敘。俊一拚命努力告白。情人節送巧克力時，里香內心小鹿亂撞。兩人為了能上同一所大學而一起參加入學考試。兩人被同一所大學錄取，里香感動哭泣。一起在校園裡散步。青春時代兩人幾乎都一起度過。俊一宣布要考稅理士資格。里香也覺得要替他加油。從回憶回到現實，「唉，我們倆到底是從

什麼時候開始變成這樣的？」

4. 在公司的辦公座位上　聯誼、對里香展開猛烈追求的男子

女生：「前輩、前輩，妳醒著嗎？」腦中想著事情而出神的里香：「啊，抱歉抱歉。是文件嗎？？」女生：「不是喔。那個，我有一個不情之請。今天的聯誼有一個女生沒辦法來～」里香：「我嗎？我有男朋友耶。」女生：「拜託啦。妳男朋友又不在！」（場景改變・居酒屋）男子：「什麼？真的嗎？說真的，像里香小姐這麼漂亮的女生為什麼沒有男朋友呢？」里香難為情地回答：「呃，該怎麼說呢？」男子：「對了，妳最近談戀愛是什麼時候？」里香：「那，那個。」里香獨白：「這麼說來，我還真沒跟俊一以外的人交往過。」里香：「那個，三年左右吧？」男子：「那，我要登記。我要登記參選里香小姐的男朋友！喂，各位請聽我說，我現在宣布，我要登記參選里香小姐的男朋友。」一群人情緒高漲。里香不經意看手機的 Line，有兩則訊息。一個是辦公室女同事傳的：「前輩，那個人據說在大型廣告公司上班，工作能力很強，是瞄準的目標☆」另一則是俊一傳來的：「今天的《煙花開放時》（電視連續劇）真的很精彩。我錄下來了，下次燒成光碟給妳看喔。」那時，男子說：「啊，可以加 Line 吧。我們來交換吧。妳會用搖一搖嗎？」兩人以手機搖一搖互加好友。

5 在「小歇亭」

凜子：「那個人，絕對是搶手貨！」富田跟虎夫被凜子的聲音嚇到。里香：「大概吧？我仔細想過，我好像幾乎沒談過什麼戀愛，所以……」凜子：「我以前就想講了啦。俊一？是嗎？都已經二十四歲了還跟父母一起住，還在家裡念書？這樣太不可靠了吧。」里香：「好像也是……」凜子：「就是啦！男生還是要在公司工作才對。而且做自己喜歡做的工作，那只是極少部分而已吧？不過，不想低頭而能低頭，能說出自己不想說的話，上班、下班坐在擠滿人潮的電車，我覺得這種男人最好。」富田拍拍手：「說得好。上班族就是這樣。我自己也是不想工作。工作這種事真不適合我。里香小姐？是吧？我在看書的空檔一直聽到妳們談論妳男朋友的事情。我覺得這樣的男人太天真了。妳啊，不是，妳男朋友啊……」里香：「不……我想他也是很努力的，他只是做他想做的事，不是玩樂……」虎夫：「我也是做過自己想做的事，不過那也是很累人的……」這時，居酒屋的門打開，虎夫的責任編輯西原：「虎夫老師！你果真在這裡。今天截稿日，你還這麼悠哉地在這裡喝酒！」虎夫被西原強行帶走。凜子：「總之，妳就先不要說有男朋友，先試著跟他約會看看，知道嗎？」

6. 與該男子的約會

結果，里香對那個男子（山田）隱瞞她有男朋友的事情，兩人開始約會。約會當天，里香提早十分鐘抵達約定地點，山田已經到了，開朗地揮揮手。連休閒服也很講究，跟俊一完全不一樣。「原來這就是約會。」里香心裡想，內心噗通噗通地跳。對方的話題豐富，兩人對話沒有間斷的一刻。對方非常貼心地護衛著里香。兩人在裝潢講究的咖啡店喝咖啡，山田提議搭計程車去淺草，在淺草寺歡樂地抽籤。里香在中途好幾次想到俊一。俊一現在在做什麼呢？山田擅長外語，跟來淺草觀光的外國人們一拍即合，里香也一起去露天的攤販喝酒。外型帥氣，性格爽朗，想來也是喜歡來這種店的人吧。里香逐漸對山田感興趣。山田：「唉呀，我學生時代曾經背著背包到東南亞自助旅行，所以喜歡這樣的感覺。」山田總是展現著開朗的笑容。最後，山田沒有強帶著里香到處亂逛，九點整，兩人就在新宿車站說再見。到最後都保持紳士風度，感覺是成熟的男性。

7. 在「小歇亭」

凜子：「所以不用多說了，妳根本沒得挑了吧。說起來，山田跟俊一相比，俊一有勝出的地方嗎？」里香吞吞吐吐地說：「嗯，像是他很瞭解我……」凜子：「那是因為你們都在一起七年了，該知道的事情也都知道了吧。不過，試著跟不認識的人交往，就會發現，啊！這個人也有這樣的一面或是兩人有這樣的差異等，內心感到悸動，這不就是戀愛的感覺嗎？妳跟俊一的情況大概就像老夫老妻吧？拿到年金了，所以今天晚上吃好一點？啊，不過你必須控制鹽分攝取，不然下次健康檢查的肝指數會不好看，一定要注意……之類的？」老闆龍一：「好了好了，凜子小姐這邊也差不多囉。里香小姐交往七年也是有情份在，沒辦法馬上切斷感情吧。」里香把杯中的酒一飲而盡，粗暴地倒酒。櫃台左邊的虎夫：「唉，身為一個作家，我也是會猶豫的。我是搞笑漫畫家，所以不太寫故事。不過，這大概就是回到他身邊的徵兆吧？一般的連續劇就是這樣演的……」店門打開，責任編輯西原進來：「虎夫老師！今天簽名會，為什麼你跑到這裡來！手機也打不通。」虎夫又被西原帶走了。

8. 與俊一分手

里香約俊一到公園見面。蓬鬆的頭髮加上一身汗的俊一。里香：「有件事，」心臟緊張得噗通噗通跳，「我必須向你道歉，對不起。我被公司的學妹拜託去參加聚會之類的活動。」俊一臉上露出不悅的表情：「那種活動說是聚會，其實是男女生的聯誼吧。不要去啦。」里香：「嗯，所以我也覺得很抱歉。還有，我跟一個男生談得來，現在

我們約會過一次。

約會的時候，我也會想俊一在這種時候會為我做什麼。

什麼嘛……

我們都已經24歲了吧？

或是穿漂亮一點去高級餐廳吃飯等等……

如果是一般人，就會跟公司請特休去度假，

我覺得俊一已經把我的存在視為理所當然了。

我想情況不會變的。

那些等我通過考試……！

妳怎麼可以這麼簡單就把我甩了，

交別的男朋友⋯⋯

我不見得要跟那個人交往。

只是啊，以一個24歲的女人而言——

對於現在的俊一感受不到任何魅力。

用 Line 聯絡。」俊一：「哇，這樣很差勁耶。為什麼啊，為什麼妳要做那樣的事情。」里香：「嗯，我自己也覺得很驚訝，不過，我們約會過一次。約會中，我也會想到，俊一這時候會為我做什麼。」俊一：「我不想聽這種話。唉，真的嗎？感覺完全沒有真實感。」里香：「是啊。我也覺得很不真實。不過，我們都已經二十四歲了吧。一般來說，就會跟公司請特休去度假，或是穿漂亮一點去高級餐廳吃飯等等，我們倆完全不是這樣不是嗎？」俊一：「那是……那是我不好，不過那件事跟這是兩碼子事……」里香大叫：「一樣的。我想過很多事情。跟俊一出來，今天是最後一次了。俊一給了我很多。不過，現在我們的關係已經沒辦法再往前走了。」俊一：「等等，妳聽我說，等我通過考試，情況就會完全不一樣……」里香冷靜地說：「我想情況不會變的。因為俊一已經把我的存在視為理所當然了。當你通過考試，也會忙著工作……」俊一：「我接下來要為考試拚命，妳怎麼可以這麼簡單就把我甩了，交別的男朋友。」里香：「我不見得要跟那個人交往。我還不知道會不會跟他交往。只是，以一個二十四歲的女人而言，對於現在的俊一感受不到任何魅力。」沉默。俊一：「那，只有分手了。」沉默。

9. 久違的單身

　　里香難得請了特休，早上睡到自然醒。因為天氣很好，於是出門散步。這七年之間總是跟俊一一起散步的這個街道，到處都是跟俊一的回憶。俊一傳了好幾通 Line 的訊息，「是我不好」、「我的生命中只有妳一人」、「等我通過資格考試，我們從新來過？」里香猶豫著要不要拒絕。里香察覺自己真的想要分手。自己跟俊一的戀情早就已經結束了。未來跟山田先生會有什麼發展還不知道，即便如此，與俊一長長的像春天般的戀情已經結束。里香感到一陣令人覺得暈眩的失落感，不過內心還夾雜著一絲絲的期待。不可思議的是，內心竟然不覺得悲傷。雖然以前腦中曾經隱約出現跟俊一結婚、組成家庭，過著幸福生活的想法，而現在分手了，那些模糊的想法就像在沙灘上建築的城堡，本來應該崩解的，卻一直到現在都還沒有消逝，自己反而覺得不可思議。春風一陣吹來。里香進入一家映入眼簾的新咖啡館。然後點一杯熱拿鐵咖啡。在咖啡還沒送來之前，一個人呆呆地想這七年來發生的事情。那像是遙遠以前的故事，也像是最近發生的故事，感覺很奇特。熱拿鐵咖啡送來，里香喝一口，在內心對俊一說：「再見了。」

10. 在「小歇亭」

　　凜子：「你們分手了？」里香：「嗯。」凜子：「為什麼？那不是很可惜嗎？」里香：「或許吧。不過，我覺得那個人是我跟俊一分手的導火線。我是不是很可惡的女人？」凜子：

「嗯，非常可惡。應該怎麼說，感覺就像是讓人家覺得厭惡的女人的代名詞（笑）。」里香：「真的。我自己也這麼覺得。不過，我想暫時維持單身狀態。一下子變成一個人，有好多事情想做。像是一個人旅行啊、喝遍所有的咖啡館啊，或是去烹飪教室上課！」凜子：「是啊，妳喜歡就好。以女生的角度來說的話，就會覺得哼，這女人反正就是交了一個會說出這種話的男人，馬上就覺得妳被騙了；如果以男生的角度來說，就會覺得什麼嘛！妳不過就是個讓對方在意的任性女生。」龍一：「今天凜子說到重點哪。不過，人生的相遇跟別離有時候也跟時機有關。好啦，里香變單身了會更寂寞吧，要更常來我店裡坐坐喔。」里香笑說：「好！」

11. 完美結局

　　後來，俊一就沒有任何聯絡了。在一個冬末春初的日子，俊一傳來一則訊息：「通過考試囉。」我只回一句：「恭喜你。」我時常想起俊一，或者應該說，當我想起過去的事情時，通常旁邊一定有俊一在。我今天依舊忙碌地工作，下班後到小歇亭跟朋友分享各種心情，然後回家睡覺。我經常想，下一段戀情什麼時候會到來呢？現在的我由衷地感到幸福。這個幸福，我暫時還不想放手。

設定角色之檢視重點

針對各章所說明的角色設定方法與思考方式，以下歸納了檢視重點。請當作複習一一確認吧。

■Chapter1 少年漫畫篇

	檢視重點	說明	LESSON
☐	瞭解少年漫畫的基本結構	少年漫畫基本上就是「內部角色」與「外部角色」的對立。	LESSON01
☐	瞭解少年漫畫主題的重要性	就算大框架的「友情・努力・勝利」是共通的，也必須往下挖掘以創造獨特性。	LESSON01
☐	利用體能・精神力的高／普通／低等條件設定九個主角類型	除了實力堅強、精神堅定的經典主角之外，也試著設定各種類型的主角吧。	LESSON02
☐	設定適合主角的女主角・配角・敵人角色	為角色的性格加上對比的色彩，如果呈現與主角的對比，故事就會順利進展。	LESSON02
☐	設定・選擇具有魅力的配角・敵人角色	少年漫畫的精彩性取決於第三個角色的魅力。選出一個會襯托主角的角色吧。	LESSON03
☐	讓配角・敵人角色早點出場	短篇漫畫中，要盡早讓具有魅力的配角・敵人角色出場以發展故事情節。	LESSON04

■Chapter2 少女漫畫篇

	檢視重點	說明	LESSON
☐	瞭解少女漫畫的基本結構	細膩描寫少女漫畫的主角與男主角之間的關係變化與情感動向。	LESSON01
☐	利用詼諧／嚴肅設定具有反差的主角與男主角	製造反差呈現角色的意外性，如此就能夠讓讀者產生怦然心動的感覺。	LESSON02
☐	人物關係圖的戀人關係重新洗牌	利用人物關係圖設定意外組合的戀人關係，試著讓角色們對話。	LESSON02
☐	以「現代風格」的時尚・性格設定角色	研究並設定現代風格的角色以迎合讀者的感性。	LESSON03
☐	設定角色的「殘念」部分	如果角色有差別懸殊的「笨拙一面」就會產生正向的反差。	LESSON03
☐	瞭解移情作用的機制	運用會產生同感的題材・引誘・反差，讓讀者對角色產生移情作用。	LESSON04

■Chapter3 青年漫畫篇

	檢視重點	說明	LESSON
☐	瞭解青年漫畫的基本結構	青年漫畫非常自由，「自在群體」的形成‧變化是故事的基本結構。	LESSON01
☐	瞭解青年漫畫的特色	在現代的青年漫畫中，主角的成長非必要條件，與同伴的「分享」才是關鍵。	LESSON01
☐	利用人物關係圖設定二十四個角色	在限制少的青年漫畫中，請利用自由發想設定角色吧。	LESSON02
☐	選出角色建立群體	從人物關係圖中選角，並把選出的角色集合成為一個群體。	LESSON02
☐	從群體思考故事情節	以群體為基礎，思考一個在群體中對話、互動的故事。	LESSON03
☐	思考角色的背景故事	讓配角獨立出來成立另一段故事，拓展世界觀。	LESSON04

後記

　　本書設定的讀者群是二〇一六年住在日本地方城市，零用錢只有三千日圓左右的漫畫家志向者。一個月的大部分零用錢都花在這本書上，有這個價值嗎？我甚至會考慮到這些。假如各位讀者發現本書的價值超過定價，身為作者的我會很高興；如果各位讀者看了這本書，也燃起些微幹勁的話，身為作者的我將會更開心。

　　真的覺得非常不可思議，我竟然也會以激勵漫畫家志向者為職業。我認識的漫畫家志向者大部分都對於自己是否有漫畫才能而感到非常不安，也為了不知為何作品畫得不如預期而感到痛苦。

　　對於這些人，我無法簡單傳授解決方法，不過，創作有其深度也有其難度，在我的漫畫教室中，會讓學生練習各種問題，如果藉此找到自己的強項並且不斷練習的話，大部分學生馬上就能夠創作出在商業漫畫雜誌比賽中獲獎的作品。

　　以我的立場來說，希望各位能夠盡快晉升為專業漫畫家，或是各領域的創作者。一旦成為專家，自己的工作一定會遭受批評，屆時你就會非常清楚自己是否有才能，自己是否真的覺得把一生獻給這個工作是有價值的。而這個判斷越早做出越好。

　　好啦，我的工作暫時告一段落。寫完這篇後記之後，今天傍晚我就要來把自己灌醉，睡個好覺了。至少現在，我已經把想說的都傳授給各位了。真的覺得很開心，也非常有成就感。各位將來成為專業漫畫家，出版單行本時，或許也會有相同的感受吧。請各位加油。明天開始，我也要繼續加油囉。

<div align="right">海豚 MBA 漫畫教室講師
田中裕久</div>

史上最強！**少年‧少女‧青年漫畫人設全攻略**

原書書名／魅力的な人物を作る！マンガキャラクター講座
原出版社／翔泳社
作　　者／田中裕久　　　　　　　　　　譯　　者／陳美瑛
企劃選書／劉枚瑛　　　　　　　　　　　責任編輯／劉枚瑛

版　　權／吳亭儀、翁靜如
行銷業務／林彥伶、石一志
總 編 輯／何宜珍
總 經 理／彭之琬
發 行 人／何飛鵬
法律顧問／台英國際商務法律事務所　羅明通律師
出　　版／商周出版
　　　　　臺北市中山區民生東路二段141號9樓
　　　　　電話：(02) 2500-7008　傳真：(02) 2500-7759　E-mail：bwp.service@cite.com.tw
發　　行／英屬蓋曼群島商家庭傳媒股份有限公司城邦分公司
　　　　　臺北市中山區民生東路二段141號2樓
　　　　　讀者服務專線：0800-020-299　24小時傳真服務：(02)2517-0999　讀者服務信箱E-mail：cs@cite.com.tw
劃撥帳號／19833503　戶名：英屬蓋曼群島商家庭傳媒股份有限公司城邦分公司
訂購服務／書虫股份有限公司客服專線：(02)2500-7718；2500-7719
　　　　　服務時間：週一至週五上午09:30-12:00；下午13:30-17:00
　　　　　24小時傳真專線：(02)2500-1990；2500-1991　劃撥帳號：19863813　戶名：書虫股份有限公司
　　　　　E-mail：service@readingclub.com.tw
香港發行所／城邦(香港)出版集團有限公司
　　　　　香港 灣仔 駱克道193號東超商業中心1樓
　　　　　電話：(852) 2508 6231　傳真：(852) 2578 9337
馬新發行所／城邦(馬新)出版集團
　　　　　Cité (M) Sdn. Bhd. (458372U)
　　　　　11, Jalan 30D/146, Desa Tasik, Sungai Besi,
　　　　　57000 Kuala Lumpur, Malaysia.
　　　　　電話：(603)9056 3833　傳真：(603)9056 2833
商周出版部落格／http://bwp25007008.pixnet.net/blog
行政院新聞局北市業字第913號

美術設計／林家琪
印　　刷／卡樂彩色製版印刷有限公司
經 銷 商／聯合發行股份有限公司
　　　　　新北市231新店區寶橋路235巷6弄6號2樓　電話：(02)2917-8022 傳真：(02)2911-0053

■2017年（民106）05月04日初版
定價420元
著作權所有，翻印必究
ISBN 978-986-477-207-0

Printed in Taiwan
城邦讀書花園
www.cite.com.tw

國家圖書館出版品預行編目(CIP)資料

史上最強！少年‧少女‧青年漫畫人設全攻略 / 田中
裕久著；陳美瑛譯. -- 初版. -- 臺北市：商周出版：家庭
傳媒城邦分公司發行, 民106.05
160面 ;19*25.8公分
譯自：魅力的な人物を作る!マンガキャラクター講座
ISBN 978-986-477-207-0(平裝)
1.漫畫 2.繪畫技法
947.41　　　　　　　　　　　　　　　106003443